美術家傳記叢書Ⅱ ｜ 歷 史 ‧ 榮 光 ‧ 名 作 系 列

張雲駒
《際蒼畫譜》

黃冬富 著

✳臺南市政府文化局｜策劃　　◖藝術家出版社｜執行編輯

名家輩出・榮光傳世

隨著原臺南縣市合併升格為直轄市，臺南市美術館籌備委員會也在二〇一一年正式成立；這是清德主持市政宣示建構「文化首都」的一項具體行動，也是回應臺南地區藝文界先輩長期以來呼籲成立美術館的積極作為。

面對臺灣已有多座現代美術館的事實，臺南市美術館如何凸顯自我優勢，與這些經營有年的美術館齊驅並駕，甚至超越巔峰？所有的籌備委員一致認為：臺南自古以來為全臺首府，必須將人材薈萃、名家輩出的歷史優勢澈底發揮；《歷史・榮光・名作》系列叢書的出版，正是這個考量下的產物。

去年本系列出版第一套十二冊，計含：林朝英、林覺、潘春源、小早川篤四郎、陳澄波、陳玉峰、郭柏川、廖繼春、顏水龍、薛萬棟、蔡草如、陳英傑等人，問世以後，備受各方讚美與肯定。今年繼續推出第二系列，同樣是挑選臺南具代表性的先輩畫家十二人，分別是：謝琯樵、葉王、何金龍、朱玖瑩、林玉山、劉啓祥、蒲添生、潘麗水、曾培堯、翁崑德、張雲駒、吳超群等。光從這份名單，就可窺見臺南在臺灣美術史上的重要地位與豐富性；也期待這些藝術家的研究、出版，能成為市民美育最基本的教材，更成為奠定臺南美術未來持續發展最重要的基石。

感謝為這套叢書盡心調查、撰述的所有學者、研究者，更感謝所有藝術家家屬的全力配合、支持，也肯定本府文化局、美術館籌備處相關同仁和出版社的費心盡力。期待這套叢書能持續下去，讓更多的市民瞭解臺南這個城市過去曾經有過的歷史榮光與傳世名作，也驗證臺南市美術館作為「福爾摩沙最美麗的珍珠」，斯言不虛。

臺南市市長 賴清德

綻放臺南美術榮光

有人說，美術是最神祕、最直觀的藝術類別。它不像文學訴諸語言，沒有音樂飛揚的旋律，也無法如舞蹈般盡情展現肢體，然而正是如此寧靜的畫面，卻蘊藏了超乎吾人想像的啟示和力量；它可能隱喻了歷史上的傳奇故事，留下了史冊中的關鍵紀實，或者是無心插柳的創新，殫精竭慮的巧思，千百年來，這些優秀的美術作品並沒有隨著歲月的累積而塵埃漫漫，它們深藏的劃時代意義不言而喻，並且隨著時空變遷在文明長河裡光彩自現，深邃動人。

臺南是充滿人文藝術氛圍的文化古都，各具特色的歷史陳跡固然引人入勝，然而，除此之外，不同時期不同階段的藝術發展、前輩名家更是古都風采煥發的重要因素。回顧過往，清領時期林覺逸筆草草的水墨畫作、葉王被譽為「臺灣絕技」的交趾陶創作，日治時期郭柏川捨形取意的油畫、林玉山典雅麗緻的膠彩畫，潘春源、潘麗水父子細膩生動的民俗畫作，顏水龍、陳玉峰、張雲駒、吳超群……，這些名字不僅是臺南文化底蘊的築基，更是臺南、臺灣美術與時俱進、百花齊放的見證。

我們不禁要問，是什麼樣的人生經驗，什麼樣的成長歷程，才能揮灑如此斑斕的彩筆，成就如此不凡的藝術境界?《歷史‧榮光‧名作》美術家叢書系列，即是為了讓社會大眾更進一步了解這些大臺南地區成就斐然的前輩藝術家，他們用生命為墨揮灑的曠世名作，究竟蘊藏了怎樣的人生故事，怎樣的藝術理念？本期接續第一期專輯，以學術為基底，大眾化為訴求，邀請國內知名藝術史家執筆，深入淺出的介紹本市歷來知名藝術家及其作品，盼能重新綻放不朽榮光。

臺南市美術館仍處於籌備階段，我們推動臺南美術發展，建構臺南美術史完整脈絡的的決心和努力亦絲毫不敢停歇，除了館舍硬體規劃、館藏充實持續進行外，《歷史‧榮光‧名作》這套叢書長時間、大規模的地方美術史回溯，更代表了臺南市美術館軟硬體均衡發展的籌設方向與企圖。縣市合併後，各界對於「文化首都」的文化事務始終抱持著高度期待，捨棄了短暫的煙火、譁眾的活動，我們在地深耕、傳承創新的腳步，仍在豪邁展開。

臺南市政府文化局長　葉澤山

目　錄

歷史・榮光・名作系列 II

《際蒼畫譜》　1964年

竹石　1968年

魚樂
1976年

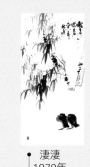

淒淒
1979年

倦
1943年

1941-50　　　　　　　　　1951-60　　　　　　　　　1961-70

無量壽佛
1943年

晨曦
1952年

米家山　1962年

秋思
1975年

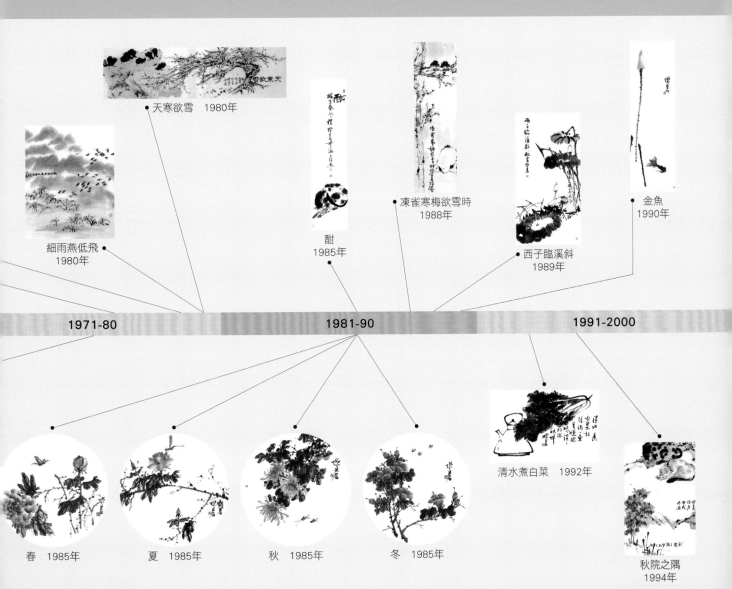

天寒欲雪　1980年

細雨燕低飛
1980年

酣
1985年

凍雀寒梅欲雪時
1988年

西子臨溪斜
1989年

金魚
1990年

1971-80

1981-90

1991-2000

春　1985年

夏　1985年

秋　1985年

冬　1985年

清水煮白菜　1992年

秋院之隅
1994年

1.

張雲駒名作──《際蒼畫譜》

張雲駒　《際蒼畫譜》　封面題簽

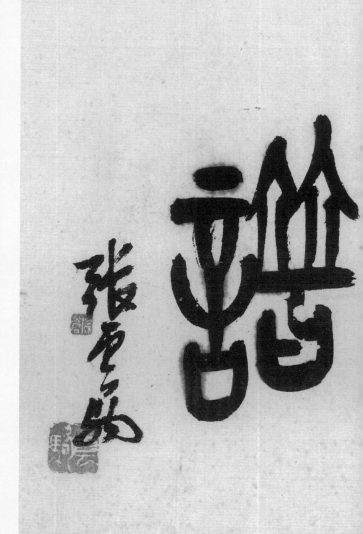

張雲駒

《際蒼畫譜》

1964　墨彩紙本　畫心（右為扉頁篆書）

33.5×22.5cm×138頁　張梅生藏

際蒼君畫書

步驟詳實、執簡馭繁的《際蒼畫譜》

戰後初期從大陸渡臺任教於省立臺南師範學校的水墨畫家張雲駒，其畫風以雋爽俐落、簡逸清潤的大寫意花鳥畫為主。一九六四年八月，他歸結二十五年以上的水墨鑽研經驗，並嘗試理出一條步驟詳實而執簡馭繁的水墨畫教學途徑，遂親自編繪並書寫要領、註解共一百三十八頁的《際蒼畫譜》。目前其家屬尚保存一冊他在一九六四年元月以硬筆所畫的縮小本《際蒼畫稿》，應該是為編繪此一畫譜所作準備的草稿，顯見他在規畫《際蒼畫譜》前置作業的慎重。而且這兩冊之完成日期，前後相隔半年以上。因而此畫譜堪稱是他壯年時期耗神最多、費時最長的階段性代表作。

《際蒼畫譜》係以冊頁方式裝裱，據張雲駒之長女梅生所說，該畫譜的裝裱也是其父親親自動手。封面題簽（頁6）張雲駒親自運用介於行楷之間且略帶魏碑筆調書寫「際蒼畫譜　張雲駒自署」，扉頁再用篆書跨頁由右向左橫題「際蒼畫譜」，後以行書署名並鈐二印。畫譜中主要的論述解說之文字，多以嚴整的顏（魯公）體小楷為之，雖然張氏不是以書法名世，但從畫譜中也可窺見其書法根基之深厚，以及涉獵之廣。值得注意的是，目前張梅生所保存，張雲駒生前所使用的《懷素草書千字文及集聯》字帖（1967年臺中興學出版社出版），張雲駒在黑底白字的懷素草書底下，也運用與書寫畫譜解說文字相近書風的顏體小楷反白書寫釋文。顯見他早年在顏體楷書所下功夫之深，而且顏楷也是他寫得比較順手的楷書字體。

張雲駒在其《懷素草書千字文及集聯》下方以楷書加註釋文。

以菊、蘭、梅、竹「四君子」為主譜

　　「際蒼」是張雲駒題畫常用的字，取其「天空無邊際」之意，而與其「雲駒」之名相呼應，其間也包含了他個人的襟抱在內。《際蒼畫譜》以菊、蘭、梅、竹四君子分成四節為其主軸，最後再以「題款與印章」一小節附於書末。每一節先用端整的顏體小楷書寫概述題材之特性、象徵意涵及具體

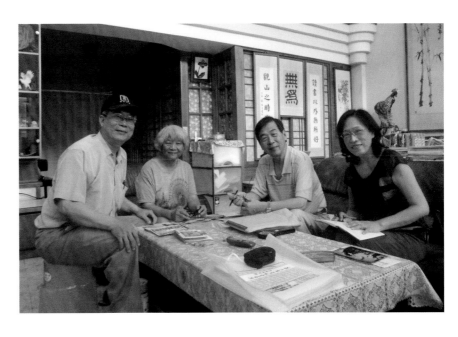

本書作者拜訪張雲駒長女張梅生蒐集相關資料時合影。左起：蘇友泉、張梅生、黃冬富夫婦。

的畫法要領，然後搭配以相應之畫法示範。其講解示範從標註下筆方向和順序的起手式開始，由局部而整體，再進而及於配景的搭配，以至於相近類型花木的變化運用。其間，又涵蓋了水墨和設色、勾勒和沒骨等不同畫法。可謂之循序漸進，步驟具體而詳細。或許為了教學示範時讓讀者更容易瞭解起見，張雲駒在其《際蒼畫譜》裡頭的示範圖例，似乎特意收斂其平時作畫的縱肆放逸筆法，而改採比較秀雅的小寫意畫風為主。常言道「粗文細沈」，正是所謂物以稀為貴之意，這套冊頁型畫譜原稿，在張雲駒傳世畫蹟當中，格外顯得特殊而且深具繪畫教學之價值。

　　張雲駒在畫譜起首寫了幾段話，說明自己耗費如此龐大的心神來編繪此一畫譜的動機：

　　參之古人論畫，山水多詳，而花卉寥寥無幾；有之，亦片言隻字，不克盡其詳。《小山畫譜》，言之空洞，且缺圖形。《芥子園（畫譜）》、《梅花喜神譜》、《羅浮幻質》、《九畹遺容》、《湛園肖影》，圖則茂矣，文欠具體。故花卉之論集，有系統、有具體畫法者，可謂甚鮮。且圖文多而繁

際蒼畫譜

雜，如梅，則有孩兒面、老人星；如竹，則有老而釵、四魚競日……。然則，物各有形，有定形則有定規；有定規，則有其組織，依組織而寫之，不亦宜乎！一味臨摹，抄襲古人，非其所宜。時代不同，應以自然爲師，承先啓後，追隨時代，豈可以閒情逸致，斤斤於風花雪月者乎！

　　上述這段文字說明了他編繪《際蒼畫譜》主要的用意，是基於古來留傳之畫譜較少以花卉爲主，而且相關之畫譜，多缺乏有系統且圖文相輔相成、有具體畫法循序漸進介紹之專著，這本畫譜正是爲了彌補以往畫譜較爲欠缺之區塊。身爲師資養成專校教師的張雲駒，顯然爲了歷史的使命感、社會責任及教學之方便起見，才興起編繪這本畫譜之動機。

　　值得注意的是，長久以來學畫單憑畫譜的臨仿而缺乏面對實景實物的觀察寫生訓練，往往會欠缺造形能力，而無法確實對自然作生活化的殊相捕

[右頁圖]
張雲駒　《際蒼畫譜》
內頁中菊花示範

捉，這也是民初留洋改革派名家徐悲鴻詬病傳統畫譜的主要理由。張雲駒似乎也考慮到這點，因而他希望藉此畫譜能執簡馭繁，掌握各種花卉畫法的基本組織和規律，待入門之後，再依循如是的要領，進而「以自然為師」才是正途。其中對於掌握組織規律之後的變通和運用，他進一步提到：

水陸草木之花，可畫者眾多。因其眾多，畫之不盡，舉其要者而畫之，則餘者自得其法。故善畫花卉者，當覓畫法相似，形態吻合者畫之。餘則觀其形，視其性，察其神，觸類旁通，舉一反三，無不隨心所欲，雖不中亦不遠矣。相似、吻合者何？曰：梅蘭菊竹四君子者是也。梅者，木本花類之本；蘭者，草類之本；菊者，草本花類之本；竹者，葉序之本。故學花卉，須以四君子為本，猶習西畫之以素描為基者同。⋯⋯

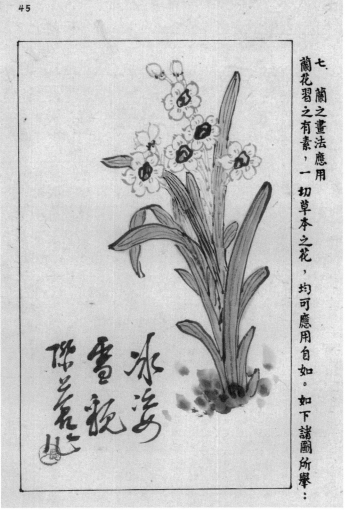

七、蘭之畫法應用

蘭花習之有素，一切草本之花，均可應用自如。如下諸圖所舉：

[左右頁圖]

張雲駒　《際蒼畫譜》
內頁花卉示範
左起：牡丹花、扶桑花、
蘭花、水仙。

　　顯然他是以四君子為基底，希望初學畫者先熟習四君子畫法，掌握其結構、組織規律和畫法，然後逐漸進一步調整變化而運用於形態、畫法相近的花卉上。因此在畫譜中各節之最後，都附有一小節專門示範探討四君子畫法之應用。以菊為例，有活用其畫法於向日葵、牡丹花、扶桑花……，蘭葉畫法則可發揮於水仙、水草等；梅之枝幹和梅花畫法可轉化為桃花、山茶花甚至松樹等，竹之畫法可變化用於柳樹、夾竹桃等。這種執簡馭繁的變化應用之構想，確為古代畫譜之所未見，堪稱為《際蒼畫譜》之創意。此外，其圖文並茂、相輔相成，而且循序漸進，具體而有條理的組織架構也是一大特色。張雲駒是典型的文人畫家，他講究詩文和書、畫兼長的素養，也深切認同明代董其昌所倡「讀萬卷書，行萬里路以擴大胸懷，淨化俗氣」的理念。更明確的主張作畫當講求「結構穩當、筆法順暢、用墨乾淨鮮明、擺脫汙濁混沌。」[1]因而筆墨和文學的意境是他終生追求的重要目標。

1　詳見蕭瓊瑞，《臺南市藝術人才暨團體基本史料彙編（造形藝術）》。臺南：財團法人臺南市文化基金會出版，1996，頁252。

將放之花，花蕾，其花瓣亦用淡墨，花蕊則以濃墨點之。如圖。

除此之外，應視其態，而寫其形。如下諸圖。

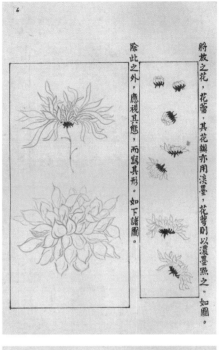

(2)沒骨畫之設色：—將色調好，直接用筆畫出花瓣，色須分濃淡，中心純濃，外圍精淡。或濃淡相間。如圖。

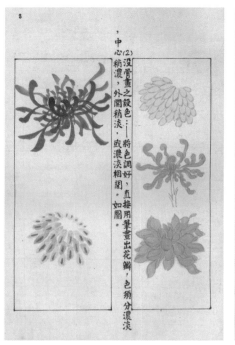

四　叢之畫法

1. 葉，莖，各己詳敘，叢之花，其畫序如下：先畫花，或蕾，一朵或兩朵，若花散多者，須有賓主之位。

2. 次畫葉，葉之疏密，呼應之情，然後以濃墨點花心。

3. 再以蓮聯繫花與葉，用以補之。

4.5. 視花及全體之形態而定。總之：要有疏有密，花有濃淡。

6. 全部完後，再添葉脈，用濃墨，或濃淡相間之墨色，或以色彩點若干，即成一幅畫矣。如圖：

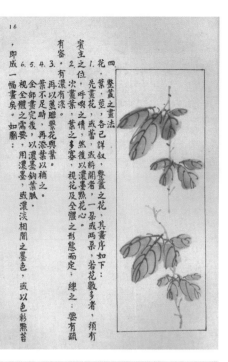

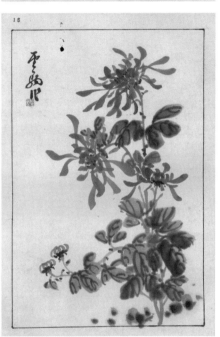

兩筆畫完後，即畫第三筆，此一筆最難，住往兩筆可成，故蘭，雖曰蘭難，僅三筆之畫法如何，須視前兩筆之姿態如何，然第三筆畫完後，即畫第三筆，此一筆可成，則全功俱毀矣。第三筆之畫法，若其勢往右，則第三筆得助其勢，而伸之，其勢得矣。如下諸圖：

過大

過小

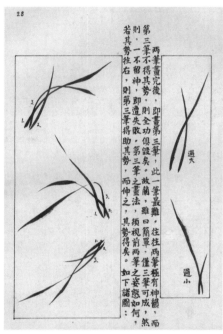

第一二兩筆決定方向，第三四兩筆，則可隨意寫之，或高或低，或左或右，視花之姿態，及葉之取勢而寫之。

花葉完後，即畫花莖，畫至葉根處，如圖(1)。或畫一小段一小段之花托者，如圖(2)。此亦草蘭與蕙蘭之別也。花莖不宜直，則則失勢；稍為彎曲，因風取勢，較為適宜。花莖亦以淡墨畫之。如圖。

(1)　(2)

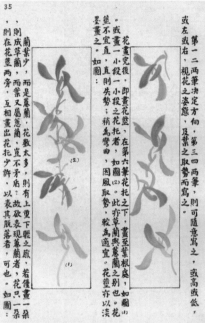

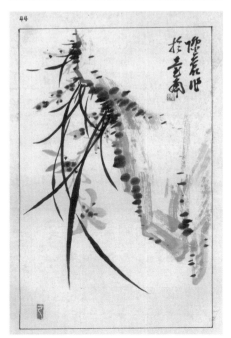

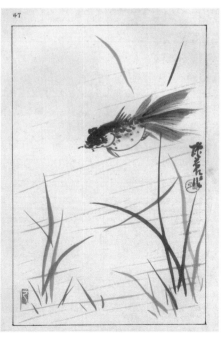

2. 粗幹之畫法：—老幹之上一段為粗幹。粗幹以粗輪折枝，多以粗輪折枝，故畫粗幹為畫梅之主要也。粗幹以水墨，鈎勒者較少。墨色之調法與菊葉同，或從上而下，或左而右，或從右而左，須曲折宜曲為宜。細者用偏鋒，細者用中鋒，一筆從下而上，一般畫者寫梅，設色者較多。小水墨法：—墨，一筆從下而上。

(2)

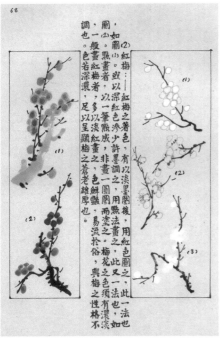

調，圖（2）也。一如圖（2）般。色若深濃，足以顯梅之蒼老雄厚也。

紅梅：—紅梅之著色，有以淡墨圈後，用紅色圈之，此一法也。或以深紅滲少許墨調之，用點法畫之，此又一法也，如一般點畫紅梅者，以一筆熟成，非畫一圓圈而塗之。梅花之色，須有濃淡，如淡紅梅者，多以淡紅豔，易流於俗，與梅之性格不…

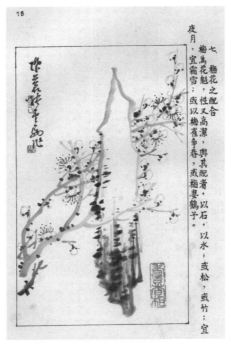

夜月，宜霜雪；或以梅雀爭春，或梅婁鶴子。

七、梅花之配合：梅為花魁，性又高潔，與其配者，以石，以水，或松，或竹：宜…

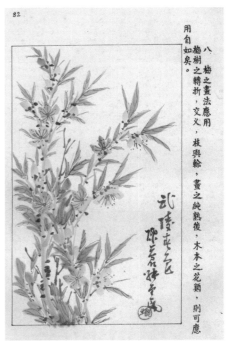

用自如矣。

八、梅之畫法應用：梅樹之轉折，交叉，枝與榦，畫之純熟後，木本之花類，則可應…

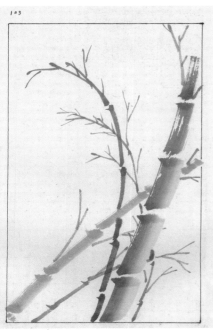

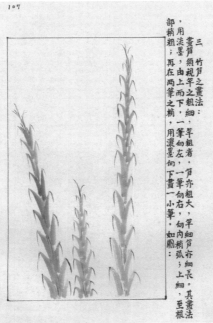

三、竹筍之畫法：畫筍須視竿之粗細，竿粗者，筍亦粗大，竿細筍亦細長，其畫法，用淡墨，由上而下，一筆勾左，一筆勾右，向內稍弧；上細，至根部稍粗；再在兩筆之稍，用濃墨向下畫一小筆，如圖：

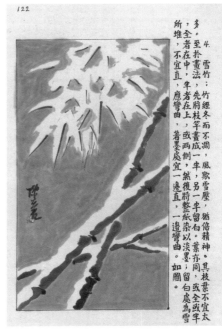

所堆。至於畫法，先將枝竿畫成一牛，另一牛留白。葉亦同，或全或牛。然後將整紙染以淡墨，留白處宜爲雪…

4. 雪竹：竹經冬而不凋，風欺雪壓，猶倍精神。其枝葉不宜太多，全者在中，牛者在上，或兩剗，應彎曲，不宜直。著墨處宜一邊直，一邊彎曲。如圖。

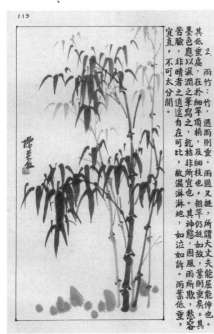

其依垂處，墨色應以濕潤在於細竿頂梢，及細枝也。乾枯，非所宜也。其神態，如故，因風雨所欺，愁容宜斂，不非晴者之逍遙自在可比，故濕淋淋地，如泣如訴。雨葉依垂。

2. 雨竹：竹，遇雨則重，雨過又挺，所謂大丈夫能屈能伸也。其竿仍挺，如故，葉則重矣。

之，魚不得心應手；惟柳葉較茶而微曲也。

六、竹之應用：竹夾竹桃，楊柳之葉，頗似竹葉之組織與交叉，故以竹葉之法，畫…

張雲駒　《際蒼畫譜》　內頁圖示（左右頁圖）

又處須留空白，使有前後左右之分，所謂「枝分四面是也。如圖：：

小鈎勒法：──以中鋒之筆，用濃墨，焦墨，間以淡墨鈎之，其交

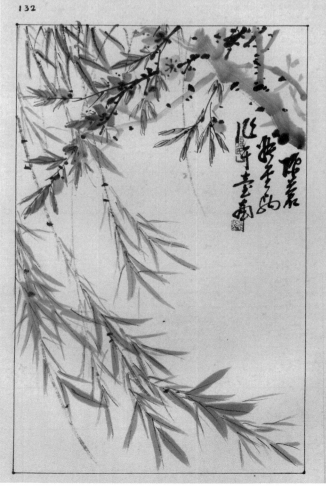

為張雲駒傳世的重要畫蹟

　　他編繪這冊畫譜，主要也是為了讓初學國畫者，能避開摸索筆墨、而且為時不短的嘗試錯誤階段，快速地掌握訣竅，是以製作的態度相當嚴謹。它不但展現出張雲駒的書畫功力、繪畫教學理念及深厚的國學底子，而且也算得上是張雲駒傳世的重要畫蹟之一。其價值和貢獻遠遠超越其講師、副教授升等論文，更是其畢生最具代表性的心血著作。從現今水墨畫教學的角度而言，這冊畫譜雖然未必完全符合於當前藝術教育的潮流，然而置諸於半個世紀以前臺灣水墨畫教材之發展環境中，的確相當具有承先啟後的典範性價值意義。其弟子蘇友泉教授目前仍審慎保存著他當年所使用這冊《際蒼畫譜》的影印本，然而或許經過多次的影本翻印之緣故，其筆墨趣味已趨模糊，而不及原蹟的十分之一、二。可惜的是，過於低調而欠缺企圖心的張雲駒，未能將這本心血結晶的水墨畫教材出版，無法在適當的時機中對臺灣的水墨畫教學，發揮更為積極而廣遠之作用和影響，相當可惜。

[左頁四圖]
張雲駒　《際蒼畫譜》內頁圖示。包括：樹幹、梅枝、竹葉、柳枝。

[下圖]
1991年，張雲駒（前排左2）與其弟子蘇友泉（後排左2）接受臺南市八十年度推展美術有功人員表揚。

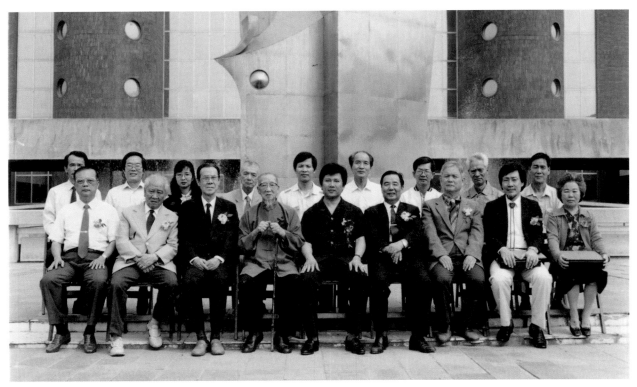

2.
張雲駒的生平

因緣際會從福建到臺南定居

福建省地處中國東南沿海，在地緣上自古以來偏離中原文化核心較遠，然而近千年來，傑出的書畫人才依然不少，如宋代書家蔡襄、蔡卞、黃伯思，畫家陳容；明代書家張瑞圖、黃道周，畫家李在、周文靖、吳彬、曾黥、上官周；清代書家伊秉綬、鄭孝胥，畫家華嵒、黃慎等人。福建省東隔臺灣海峽與臺灣緊鄰，為整個大陸地區與臺灣最為接近的省分，因而臺灣的漢文化長久以來也受福建的影響最為直接，尤其清季以來的臺灣書畫家謝琯樵、陳邦選、曾茂西、林紓、柯輅、呂世宜等人，皆由福建渡臺，對臺灣書畫界影響深遠。而當時臺南為臺灣府治所在，因此來臺書畫家多薈萃於此。到了日治時期，臺灣的行政中心北移之後，臺南的地緣優勢，才被臺北取代。戰後以至一九四〇年代末期，中央政府遷臺之際，由大陸渡臺的書畫家也多薈萃於臺北一帶。一九五〇年臺南師範學校成立藝術師範科（簡稱藝師科），以培養國民學校的美勞師資為主[2]，藝師科有較多的專任美勞師資編制，本書的主角張雲駒，才因此機緣應聘而定居於臺南。

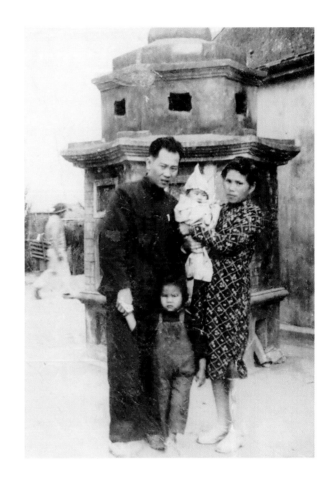

張雲駒夫婦抱著長子以中、牽著長女梅生，於1950年在高雄市前鎮區西甲石頭公廟旁合照。

遺傳自母親的藝術細胞

張雲駒字際蒼，小名秀潮，於一九一八年五月二十三日生於福建省西南方的龍岩縣曹蓮鄉后張村，在兄弟姊妹中排行最長。其父世綸公，早年畢業於福州法政學堂，曾任職於法院，其後繼承家業而棄政從商，經營綢布莊。

2 黃冬富，〈戰後初期臺南師範的藝術師範科（1950-1958）〉，收入《美育》雙月刊，2008年元月，頁50-59。

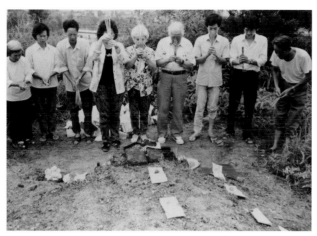

[左上圖]

1989年張雲駒夫婦（右四、五）返回福建省龍岩市故鄉祭祖。

[右上圖]

1989年張雲駒夫婦（前排右二、一）回福建省龍岩市故鄉祭祖時與鄉親合影。

[下圖]

張雲駒（前排右）與周建侯（前排左）與臺南師專國畫社員合影。

母親李月嬌，雖屬典型家庭主婦，卻擁有一手刺繡編織的好功夫，此外，其母系阿姨們也都擅長刺繡。日後他接受採訪時曾表示，自己愛好書畫，就遺傳基因上，可能也是承自母親的藝術細胞[3]。

　　書法和詩詞是我國古來知識分子的基本素養，雖然張雲駒出生在民國以後，然而這種傳統觀念仍根深柢固地深植人心，因而受過中高等教育的世綸公，在張雲駒童年時期即嚴格督促他讀詩和寫字，由於張雲駒書法的天分高，加以其父督促甚勤的緣故，小學時期曾獲全縣小學組第一名之佳績。

3 蕭瓊瑞，《臺南市藝術人才暨團體基本史料彙編（造形藝術）》。臺南：財團法人臺南市文化基金會出版，1996，頁250。

4 參見張梅生，〈父親的點點滴滴〉。收入《張雲駒畫集（一）》，臺南：際蒼畫室出版，2001，頁10。

[右頁上圖]

張雲駒夫婦結婚三十年後的1968年，合影於臺南市社教館個展會場。

[右頁下圖]

退休後的張雲駒常帶著夫人到處旅遊，留影於南投風櫃斗梅花盛開時。

此外，在他年少輕狂的十二歲時，曾專程隻身到廈門旅遊數十日，其間，背著父親，逕向家裡經營的綢布、紙庄店支領數目可觀的旅費花用。不久後被世綸公獲悉，震怒之餘，罰他在小學畢業（14歲）以前的寒暑假一律禁足，待在家中誦讀古文，直到背誦如流為止[4]。這項文明的懲罰，對於張雲駒日後國學根基的奠定，不無發揮相當程度之作用。一九三一年他以十四歲之齡畢業於福建省立龍溪實驗小學，由於成績優異，獲保送進入省立龍溪中學，就讀一學期之後，轉而報考省立龍岩鄉村師範就讀。鄉村師範學校屬包班制小學師資養成教育體系，雖然課程內容中也有美術（圖畫）和勞作（工藝）等課程，但是僅屬於點綴性質。雖然這段時期的學習經歷，與他日後的書畫創作的關聯或許並不顯著；然而其勞作課程及師範教育的背景，對他渡臺以後任教臺南師範學校藝師科，卻發揮出綿綿不絕的效益。

一九三六年張雲駒完成龍岩鄉村師範的學業，分發至家鄉附近的西陳國校任教，其後又調職松濤、曹蓮、龍興等國校，共計服務小學三年。任教國校期間，他常到父執輩家中欣賞收藏的古今字畫，因而逐漸聯結少年時期書法和詩詞的學習經驗，自此對傳統書畫產生興趣，進而臨仿《芥子園畫譜》和《醉墨軒畫譜》，開始進入傳統書畫的觀摩自學之奠基階段。這段時期，他同時也完成終身大事，與同鄉、同庚的師範學校同學王素娥於一九三八年結婚，自此邁入人生的新里程。

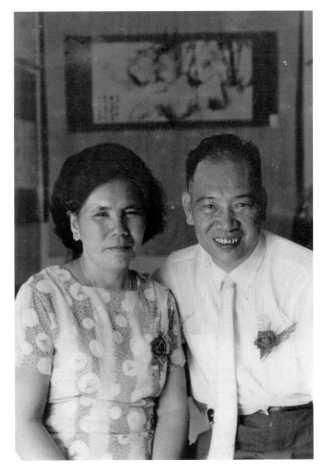

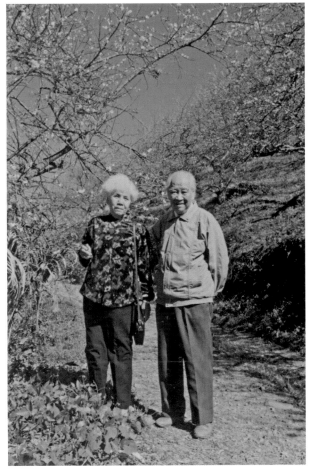

5 徐昌銘主編，《上海美術志》。上海：上海書畫出版社，2004年第一版，頁269。

上海自從十九世紀中期開放五口通商以來，迅速竄升為全國第一對外商港，到了二十世紀初，它已然成為全國最為國際化和現代化之城市，上海商業的繁榮同時也帶動文化藝術的發展。張雲駒在師範學校的畢業旅行時，曾到上海、南京、杭州一帶參訪，對於上海的文化氣息，以及藝術環境尤其留下深刻的印象。一九四〇年他獲得妻子的鼓勵和資助，負笈上海，考入私立上海美專圖工組就讀。當時校長劉海粟遠赴南洋舉辦畫展，由教務主任謝海燕主持校務[5]。圖工組課程雖然比較偏重於應用美術的圖案和工藝，然而他也經同學介紹，利用課餘時間，拜校內國畫系名師王賢（个簃）為師。王賢為吳昌碩入室弟子，因此張雲駒在上海美專正式學習國畫，是從吳昌碩系統的大寫意花卉入手。

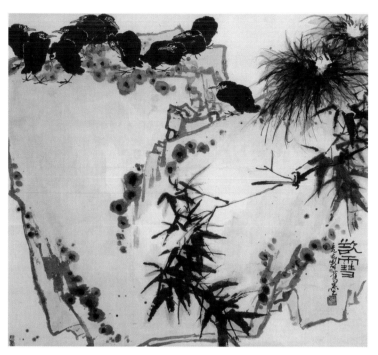

潘天壽作品〈欲雪〉，藏於杭州潘天壽紀念館藏。張雲駒曾參考此圖發展成〈天寒欲雪〉之逾丈巨幅指畫。

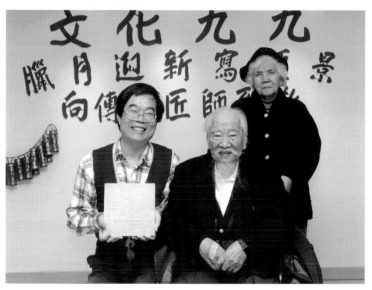

1999年2月，臺南市國立臺南文化資產保存研究中心辦理「文化久久——臘月迎新寫願景」，蘇友泉教授（左）篆刻陶版「無量壽」致贈業師張雲駒，並與張氏夫婦合影。

奉潘天壽為最高的學習典範

一九四一年十二月，張雲駒在上海美專就讀一年半左右，適逢太平洋戰爭爆發，上海局勢緊張。教育部命上海各大專院校師生收容於福建省建陽縣的國立東南聯合大學，張雲駒遂隨之轉往福建就讀。這段時期他遇到了影響其日後繪畫生涯最為深遠的潘天壽（1897-1971）老師。依據張雲駒自撰的年表中描述此時：「每日上午

隨倪貽德教授習西畫，下午隨潘天壽教授習國畫，謝海燕、俞劍華教授習畫論。」[6]顯然東南聯合大學時期，他的繪畫學習生活格外充實。翌年（1942）東南聯大奉命併入浙江省雲和縣的國立英士大學，張雲駒遂轉入該校的藝術專修科就讀，當時的藝術專修科主任是謝海燕[7]，潘天壽為國畫主要師資。時值抗戰局勢不安定，張雲駒遠離家鄉求學，家裡匯來的生活費時斷時續，常遇到捉襟見肘的窘況，幸蒙謝海燕主任的資助紓困，方得度過難關，謝海燕視學生如子女的崇高情操令人敬佩。解嚴以後，一九九六年秋天，適逢其弟子（同時也是南師同事）蘇友泉有江浙之行，遂專程委託美金一千元請蘇氏攜往南京致贈謝海燕教授，以回報當年的資助之恩。謝氏接獲贈金感動和欣慰之餘，連夜書寫兩幅書法中堂回贈張、蘇二人[8]，謝、張師生情誼之深堪稱典範。

　　基於對國畫的興趣及對於國畫老師潘天壽的深切認同，加上戰時英士大學圖工領域設備較為簡陋不易發揮的考量，張雲駒在英士大學藝術專修科時期，遂選國畫組專攻書畫。潘天壽之畫風遠師徐渭和八大山人，近受吳昌碩影響，卻又另闢蹊徑，自成一格。其大寫意畫風筆墨沉厚雄放，構圖敢於「造險、破險」，氣勢磅礴，為二十世紀前葉中國花鳥畫的大宗師。大專時

張雲駒大學時期老師謝海燕教授於1996年題贈張雲駒畫展賀詞，邊款中略帶及抗戰時期之校內情形。

6 同註3。

7 詳見郭翔主編，《中國當代書畫家名人大辭典》之「謝海燕」條，河南：河南美術出版社，1993一版一刷，頁260。

8 參見蘇友泉，〈以指代筆傳絕技，藝術千秋頌際蒼〉，收入《張雲駒畫集（二）》，臺南：際蒼畫室出版，頁12。並佐以筆者於2007年元月26日電訪蘇友泉教授。

期的張雲駒對這位國畫老師格外敬仰，亦步亦趨地追隨他，甚至終其一生都奉潘天壽為其最高的學習典範。

據張雲駒的長女張梅生描述：

父親受他的恩師潘天壽教授的影響至深。他常常津津樂道的一件事，就是大學求學時跟潘師的互動情形。潘師上課時從不帶任何畫作來，只帶了幾支粉筆，然後就滔滔不絕的講評學生的作品，經常是一幅作品被評得體無完膚。當時國畫系（按：應是國畫組）的學生只有三人，一人常缺，另一人則是猛畫自己的畫而不理會教授的講評。父親知道教授的講評是他一生創作的精髓所在，所以就放下畫筆認真接受講評。到了晚上，就把講評過的作品重新再畫一次，次日再請潘師過目指正，直到潘師認可為止，這樣一直維持到畢業。父親今天能無愧於潘師的教誨，也是一種感恩吧！[9]

9 張梅生，〈父親的點點滴滴〉。同註4。

依照上述，潘天壽的教學著重在「師其心而不師其蹟」的觀念引導，也由於如是之緣故，使得張雲駒日後之畫風，與其心目中永遠偶像的潘天壽之間，始終保持著一種「同中求異」的微妙異趣。

一九四三年，張雲駒以〈倦〉（頁33）和〈無量壽佛〉（頁34）兩幅大寫意花鳥和人物畫作參加英士大學藝術專修科的畢業展，會場上獲得不少師長的肯定，讓他信心倍增，更加確定以繪畫鑽研和教學為其生涯規畫的永遠目標。

一九四四年秋天，潘天壽奉教育部任命，遠赴四川省接掌位於重慶磐溪的國立藝專校長。奉潘天壽為偶像的張雲駒原想追隨他繼續學習，然而受限於龐大的旅費因而未能成行，遂退而求其次，返回福建省應聘鄰近家鄉的省立明溪中學任教，並兼總務主任的行政職務，任教一年期間，曾在該校舉辦一次個展，同時展出一幅長十二尺、寬四尺的大幅巨松，頗受矚目。一九四五年轉赴省立長汀師範學校任教，師範學校的教學工作讓他更能發揮所學，教學相長。不久日本投降，結束了長達八年的對日抗戰，張雲駒也趁此舉國歡騰的氛圍裡，於一九四六年在長汀縣議會大禮堂舉行個展，展出百餘幅畫作，是他首次在校外舉辦個展，公開接受檢驗。當時頗獲佳評，甚至部分作品被收藏，讓他增加不少信心。

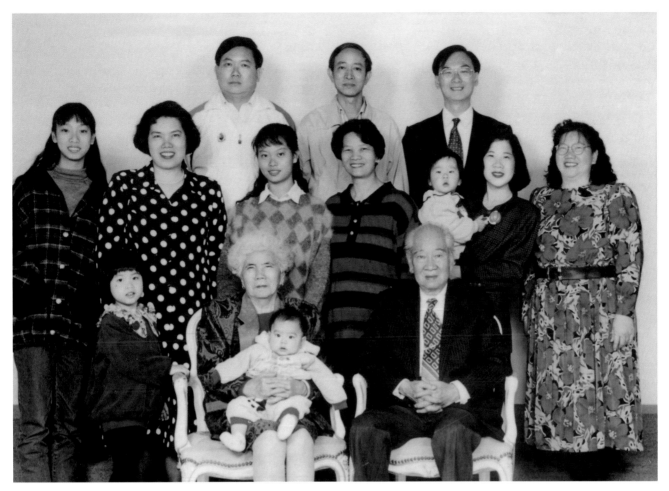

張雲駒全家福合照，攝於
1994年春節。

在臺灣展開教書與創作生涯

　　繼八年抗戰之後緊接而來的國共內戰，再度造成時局的不安，不少學校
也鬧起學潮[10]。適逢張雲駒有親戚在金門中學擔任校長，遂於一九四八年帶
著妻女前往金門中學任教，翌年再東渡臺灣定居。渡臺途中值逃難潮，局勢
緊張混亂。當時，張雲駒所隨身攜帶的包含潘天壽師所贈送的墨寶及自己的
畫作，幾乎全數慌亂地散佚在船上。更由於走得倉促，來臺時並未攜帶學經
歷證件。當渡輪橫越臺灣海峽抵達高雄港上岸以後，原本希望應徵省立高雄
中學教職，卻因欠缺學歷證件的緣故而未能如願。只得退而求其次謀得高雄
市獅甲國校教員，同時其夫人則任教於鄰近的前鎮國校。

　　國民政府遷臺初期，臺灣省政府教育廳基於兵荒馬亂時代，教育界中大
陸渡臺人士未帶學歷證件之案例不少，遂權宜接納比較寬鬆的間接舉證學歷
的措施。一九五二年十月張雲駒藉由大學同窗攜帶來臺的畢業紀念冊證明，
通過教育廳的學歷採認，才獲省立臺南師範學校朱匯森校長（其後曾任教

10　有關戰後初期國共內戰福
建龍溪縣一帶校園之不安定情
形，可參見黃寤蘭，《鄭善禧
——畫壇老頑童》，臺北：時
報文化，1998年初版，頁40-41。

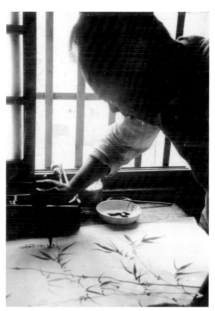

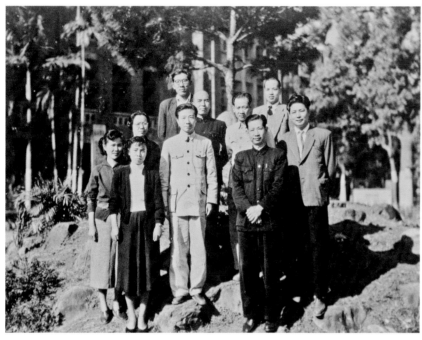

育部長）之聘請，擔任藝師科的專任教師。在藝師科的美術和工藝兩大區塊課程當中，從教學的體力負擔及一般師生心目中的分量，長久以來都有重美術而輕工藝之情形。

張雲駒在任教南師藝師科之初，時值校內工藝課程師資較為欠缺，由於他早年就讀龍岩鄉村師範修過工藝課程；初入上海美專時也修讀圖工組，因而工藝課難不倒他。加上其寬厚的個性所致，能夠體諒學校行政主管配課之為難，因而未多猶豫即爽快地接下了全數工藝課程的安排。其後年資漸深，甚至已成為校內美勞教師中的元老時，他依然秉持其一貫低調、和睦、無爭、包容的長者風範，始終不計較未能擔任自己第一專長的國畫課程。在正課中他只教工藝，只有在課外活動的國畫社團裡，他才教國畫。甚至面臨升等時，他仍遵循部訂規則，分別以工藝領域的《怎樣利用廢物》和《九年一貫制的國民學校勞作教育的新趨勢》兩本著作通過教育部的講師，以及副教授的資格審查。然而有時候在工藝課堂上也會受到情境感染，一時技癢而小露身手。據他擔任過導師班的南師四五級藝師科校友葉志德曾撰文回憶到：

記得第一次班會時，有位衣著樸素和藹溫煦的中年人踏進教室時，才認識導師：三年師範課程導師雖然只教導我們工藝課程，但對我們課程的學習相當關心，有一次下課時間，我們剛上完國畫課，導師走進教室，導師問我們有什麼問題？那時我們才開始上國畫課，一時應對不來，此際，導師已掀開一張全開宣紙，研了墨，從布局、取勢、調墨一一略說後，開始落筆揮灑，錯落的運筆與乾溼飛白的筆力在紙上飛舞著，不一會兒功夫，完成了一幅「松」的布局。那時，我們都鴉雀無聲，瞪目凝視著，記得導師作畫時那股從容自在，氣清神定揮灑自如的態度，著實讓我們欽羨不已，並種下學習的契機，作品再經渲染墨色後一幅種在盆裡的松，有如真龍出洞般的架勢已躍然紙上，……。[11]

此外，高葉志德兩屆（43級）的知名書家張添原，也還記得在藝師科二年級第一次上張雲駒的工藝課時，這位「和藹可親的陌生男士」，卻帶了

[左頁左上圖]
1960年代時的中年張雲駒。

[左頁右上圖]
張雲駒於1960年代初期，在臺南師專校舍內寫竹作畫之神情。

[左頁下圖]
1953年，朱匯森校長與南師藝師科教師合影於南師校園。右起：張麟書、胡一瑜、汪文仲、張雲駒、周建侯、朱匯森、秦彥斌、劉慎、林惠冠、邱素沁。

11　葉志德，〈誰借老農插，移根入泰華〉，收入《張雲駒畫集（二）》，臺南：際蒼畫室出版，2002，頁8。

1990年，張雲駒於臺南市立文化中心舉行師生水墨畫聯展，與學生們合影。左一為葉志德，左二李美純，右三為王基茂。

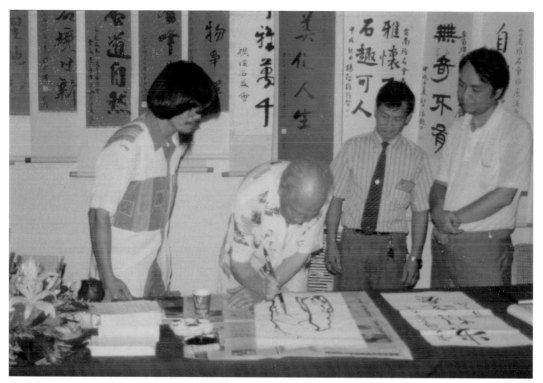

張雲駒於1996年蒞臨臺南市立文化中心的「雅石展」會場，當場揮毫作畫。左一為雅石會會長吳棕房。

1983年張雲駒於原臺南市立體育館舉辦個展時與來賓合影，左五為前臺南師院校長陳英豪，右五為水墨畫家吳超群。

1998年「張雲駒八十一回顧展」，昔日學生吳鐵雄（右2，前臺南師院校長、教育部次長）參與開幕致詞，左一為陳英豪。

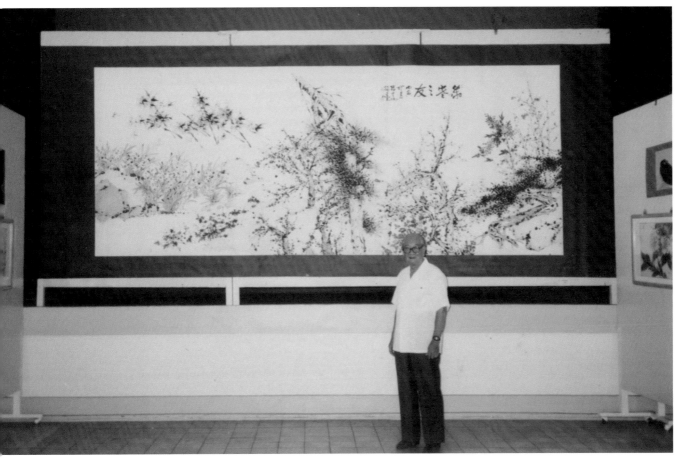

1983年，張雲駒於原臺南
市立體育館舉辦個展時於
作品前留影。

幾幅墨竹畫作揭示在黑板上，接著不疾不徐地講解畫墨竹之要領及如何將各
體書法運用於寫竹。其間有意無意夾雜著幾句臺語，讓學生們從剛開始的錯
愕，進而驚訝、佩服，甚至產生了親切感。他畫竹子的優質造詣也讓同學們
留下深刻的印象。此後班上同學背地裡就以此高風亮節的「竹子」作為張老
師的綽號。[12]

　　四七級其導師班學生倪永震描述張老師一向動作慢條斯理，走起路來
往往駝背而行，講起話來語不揚波，平日絕少長篇大論嚴詞叱責。同學如有
違過，張師用其眼神與短短三言兩語，其力無比，其意至深。每每均能使同
學改過遷善。畢業之後，每當召開班聚會時，他無論身居何處，不論事有多
忙，都毫不考慮依時赴會。而圍繞其周圍的是師情、父情與友情，濃烈地如
同醇酒一般。因而成為學生心目中典型的經師兼人師。[13] 雖然在正課中，他
講授的是比較冷門的工藝課，但其曖曖內含光的風範，在學生心目中，似乎
宛如武俠小說裡面常有的，貌似不起眼，行事低調內斂卻又身懷絕技的隱逸
武林高手一般。

　　從一九五二年開始任教南師以迄二〇〇二年去世為止，張雲駒定居臺南

12 參見張添原，〈竹子畫竹，
氣韻生動〉，收入《張雲駒畫
集（二）》，同上註，頁7。

13 倪永震文未標題目，收入
《張雲駒畫集（二）》，頁
10。

市區正好長達半個世紀。生性淡泊而行事低調的他，平時絕少參與地方性美術社團的雅集活動，更從未角逐過全省美展和全省教員美展等當時臺灣畫界頗為熱門的競獎舞臺。五十年來沉潛於作畫、寫字和教學，其間留下了數以千計的水墨畫作。長久以來，他秉持著文人畫重視筆墨和意境，以及講究人品和學養的創作理念。其畫風冷逸孤高，雖以花鳥、四君子題材為主，卻能從平凡題材中發展出獨特的造形、構圖及筆墨奇趣，尤其中年以後逐漸以指畫為主，

[上圖]
張雲駒晚年留長鬍鬚、戴黑色毛帽，造型和神情極像他1975年創作的指畫〈秋思〉。

[下圖]
1990年代，張雲駒繪製指畫之神情。

14 參見張梅生，〈父親的點點滴滴〉，同註4。

更是別具特色。為了貫徹自己的作畫理念，張雲駒並不在意國內畫壇的潮流或繪畫市場的發展趨勢。一九七〇年代曾有在臺外籍畫商希望大量收藏其畫作，然而對於題材和畫風卻提出了配合市場的需求。家中食指浩繁但收入並不豐裕的張雲駒，曾硬著頭皮畫過一陣子這類媚俗之形式化作品；其後不久終覺與自己創作理念落差過大而感到苦悶，遂痛下決心婉拒了這項筆潤豐厚的交易。**14** 其堅持藝術理想，以及淡泊無爭之個性由此可見。然由另方面看，較缺乏企圖心的個性，多少對其畫藝成就的能見度和影響，產生一定程度的限制。因此，導致他無法成為全臺馳名的高知名度畫家。

善於營造空靈畫境

歷經一九四九年的時代巨變，以及渡臺以來的白髮人送黑髮人的骨肉夭折之痛，讓生性寬厚的他更能看淡一切。長久以來，張雲駒常參用自己深切認同的八大山人和潘天壽畫裡的孤石和怪鳥，進一步微調發揮。其畫中的山

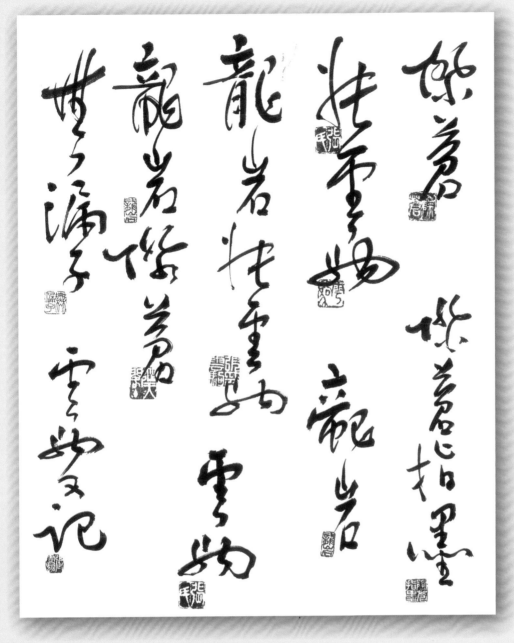

張雲駒的簽名及用印。

鳥，常見瑟縮、駝背、佝身，閉目養神或神情淡定，造形奇崛。相當程度反映出其個性和心理思緒，也成為其畫風特質之一。他擅長營造以簡馭繁的空靈畫境，應該也是自己淡泊無爭人格特質之投射。

巨幅花鳥畫作難度遠高於山水畫，張雲駒從年輕時期開始就能作逾丈四君子、花鳥巨幅，到了晚年依然常作巨畫，卻仍腕力不減，甚至以指代筆作逾丈巨畫，仍顯得心應手，在臺灣畫壇中實別具一格。一九五四年前後，他花了將近一年時間編繪了一冊頗有系統兼具創意的《際蒼畫譜》，堪稱戰後初期臺灣頗具分量的水墨畫教材。他不但是戰後國民政府遷臺以來，南臺灣相當具有代表性的內地渡臺水墨畫家，也是一位優秀的美術教育工作者，其淡泊低調，更是文人畫家的典型，人品與畫藝，相得益彰。

張雲駒作品賞析

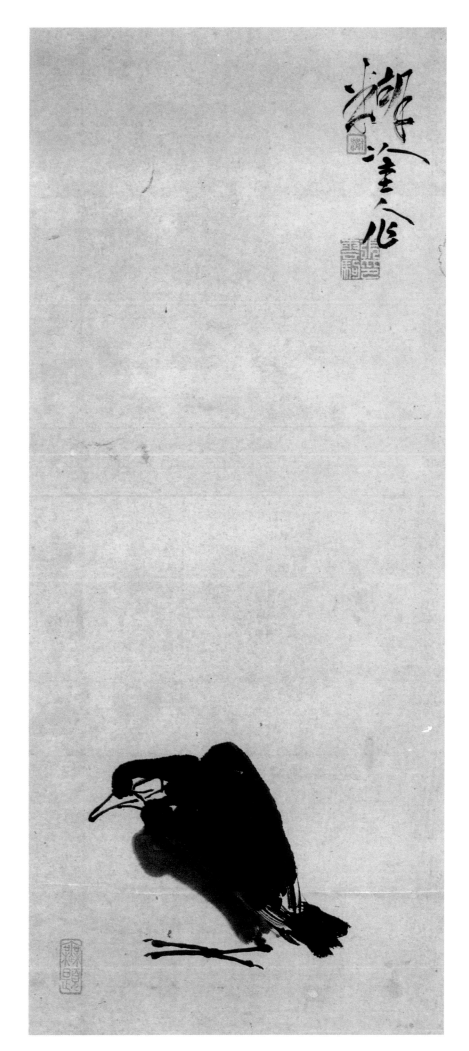

張雲駒　倦

1943　紙本、水墨　64×28cm

　　此圖曾於張雲駒大學畢業展中展
出，是目前可見其最早期的作品之
一。整張畫僅於左下角以大寫意畫一
縮著頸、閉著眼打盹的黑色山鳥，僅
占畫面約八分之一左右，其餘八分之
七的背景完全留白，左下角鈐一長方
形陽文「無題」之壓角印，右上角以
近於畫法筆調的行草款書「糊塗人」
並鈐兩印以作平衡呼應。構圖大膽而
且簡逸空靈，有八大山人「以少勝
多」的構圖妙趣，也有乃師潘天壽
「造險、破險」之布局特色，畫法則
融合潘天壽及八大山人的特質。據張
雲駒於畫冊中加註，當年畫展會場上
「倪（貽德）師視此圖，哈哈大笑，
師（潘天壽）為懶道人，學生取名為
糊塗人，妙哉！」有趣的是，畫中黑
鳥之造型和神態，與其南師學生倪永
震對他的描述：「動作慢條斯理，走
起路來永遠是駝背而行，講起話來語
不揚波，……。」其間頗有相似之韻
味。

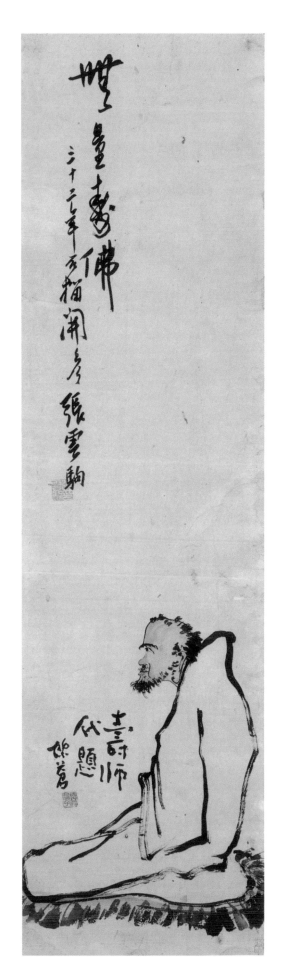

張雲駒

無量壽佛（右頁為局部）

1943　紙本、淺設色　110×30.5cm

　　從〈達摩面壁〉發展而出蓄刺虬短鬚的胡貌坐僧，長久以來為不少國畫家們喜歡的作畫題材，清朝的金農以至於民初的潘天壽等人，都有非常個性化的相關題材作品呈現，此畫可歸入這一題材系列，也是張雲駒的大學畢業展作品之一。與〈倦〉同樣運用大片留白的小角落構圖，類似的駝背和淡定，畫家也似乎預告中年以後自己的神態寫照。不同於〈倦〉一畫，前者以墨韻取勝，〈無量壽佛〉則以類近山水皴廓的簡逸行草筆法彰顯其「骨法用筆」的趣味。左上角潘天壽代題的款識，可以聯結到對日後張氏款題書風之影響。左下角自題「壽師代題　際蒼」幾個字，與作畫筆法水乳交融，相當調和。

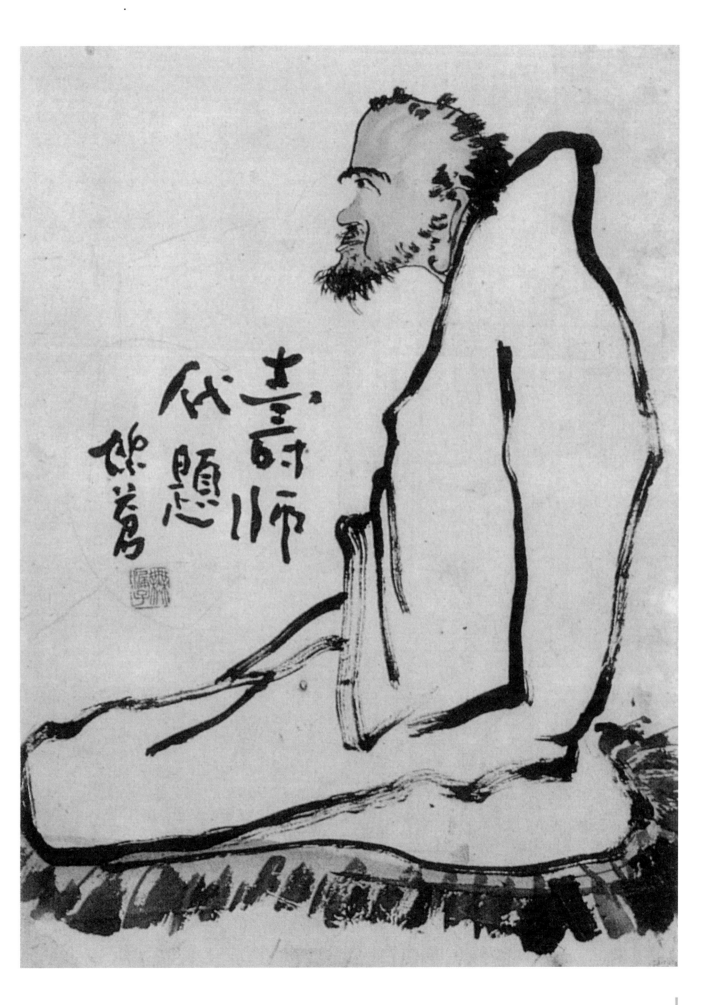

壽師
代題
徐葛

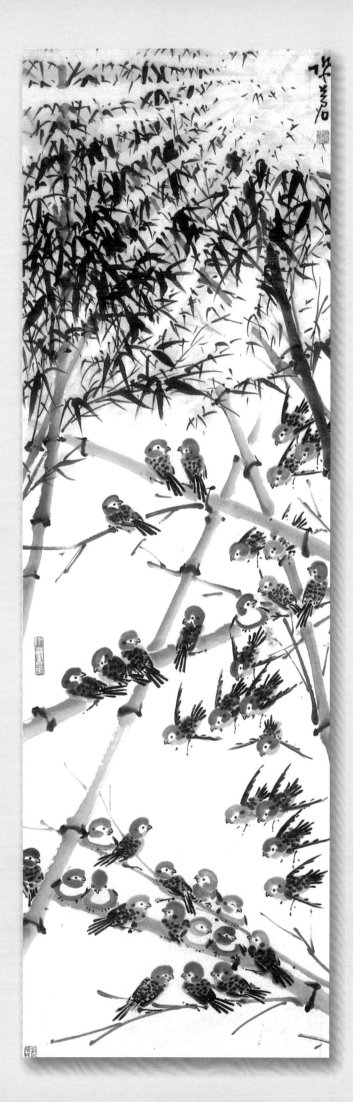

張雲駒

晨曦（右頁為局部）

1952　紙本、淺設色　180×58.5cm

　　古來中國繪畫很少對於光影做直接的描繪，張雲駒於三十五歲應聘任教南師之當年，畫了這幅6尺長，近2尺寬的巨幅水墨中堂〈晨曦〉，顯然有意表現晨光初現的光影效果。為營造由右上角放射性斜照而下之光影，張雲駒採用淡墨暈染和留白的方式來烘托光照，技法雖然陽春，立意卻是前人罕見。畫中上方竹林密布，晨曦穿林綻射；葉叢下方竹竿穿插不拘常法，約四十隻雀鳥棲息竿枝上三五成群地喧噪互動，雀鳥雖多，卻又隱約聚焦於畫面下方圍成的三角圈，並與陽光的照射方向相互呼應。此畫相較於張雲駒其他作品略顯綿密，卻能煩而不亂，布局也比較奇特，算得上是他早年用心經營的階段性代表作之一。

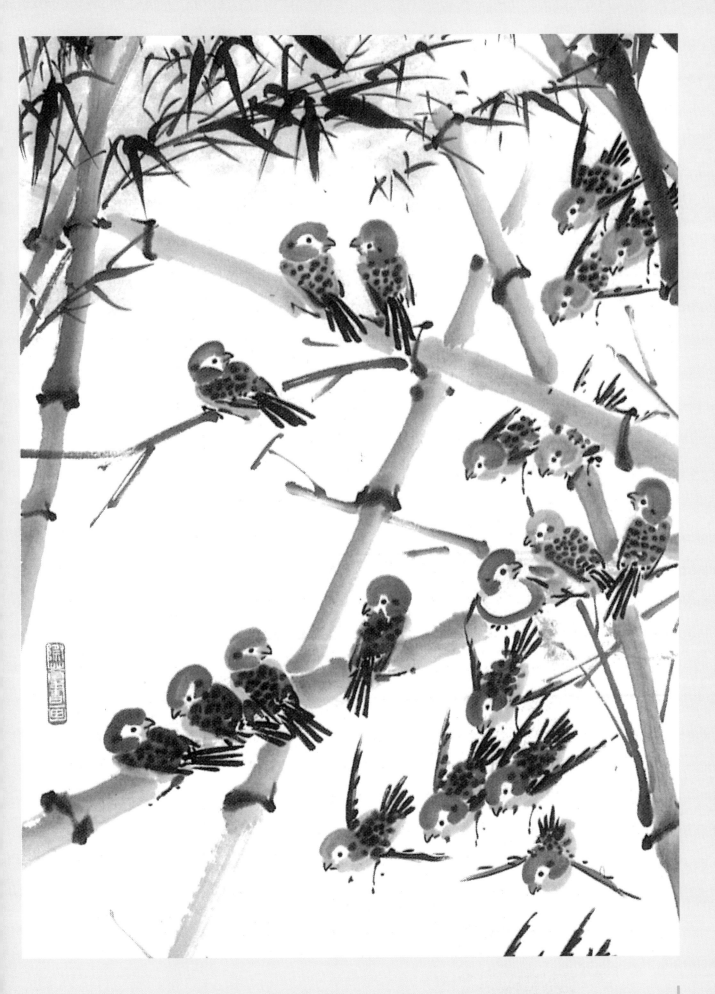

張雲駒　米家山（上圖為局部）

1962　紙本、淺設色（指畫）　88×70cm

　　用指頭和手掌代替毛筆所繪製的「指畫」，有論著認為肇始於唐代作畫「或以手摸絹素而成」的張璪，然以可見的畫蹟而論，則以清初高其佩為最早且最具代表性，二十世紀前半葉潘天壽堪稱最為突出，戰後以來臺灣水墨畫界中，潘氏弟子張雲駒的指畫之質與量都相當令人矚目。這件〈米家山〉是張雲駒早期指畫作品之一。由於作畫工具的改變，因而線條和畫風更增添了幾分拙趣。近景和中景以指尖勾勒，遠景群山則以不疾不徐的節奏，用指腹、指頭和掌面沒骨積疊暈漬，在荒率之中兼帶渾潤逸趣。在題款上，他大膽採用乃師潘天壽在江面接近波渚處，由右向左橫題之方式，款書「桂林好那比米家山　際蒼指墨」，顯現出他有朝向將傳統皴法與自然實景進行聯結、比對的思維。

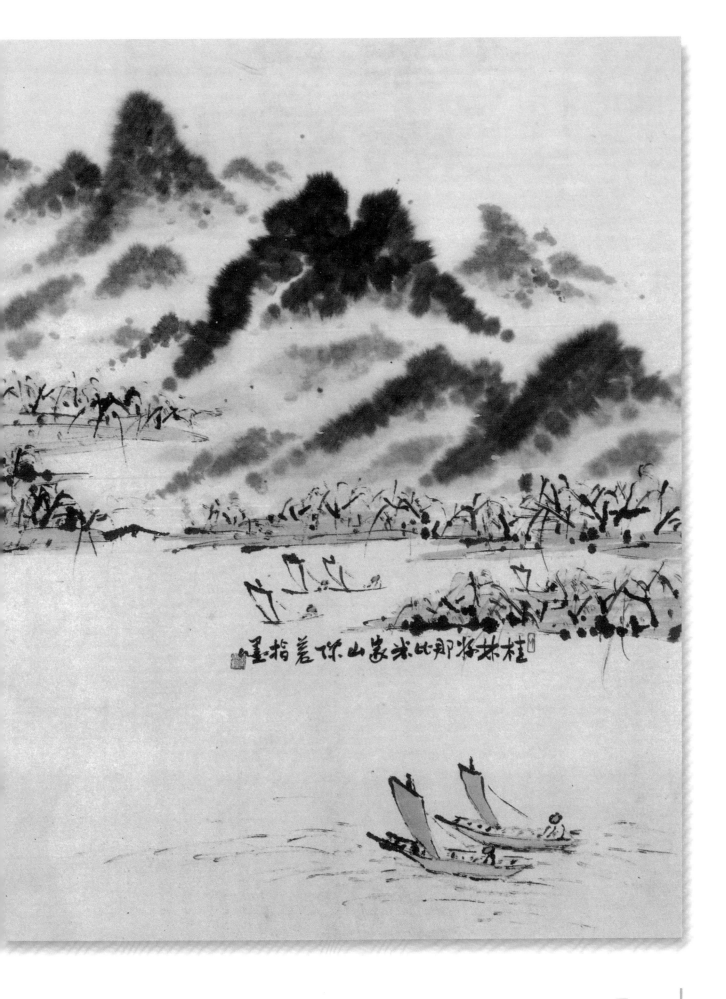

桂林將那比米家山陳君老拈墨

張雲駒　竹石

1968　紙本、水墨　86×178cm

　　竹，具有「高風亮節」和「虛心」等象徵意涵，其畫法又與書法用筆有密切的關聯，因
而自古以來為文人雅士，以及文人畫家所喜愛的題材。據張夫人撰文提到，張雲駒大學剛畢

業，返鄉任教明溪中學時，校址位於丘陵地的山腰，校前道路兩旁竹林連綿數里，促使他瘋狂陶醉於賞竹和畫竹。因此墨竹長久以來堪稱張雲駒的拿手題材。此幅〈竹石〉以極為簡練的筆墨撐起近於3×6尺的巨幅，清雋靈動而且得心應手，顯見其筆墨功力之深。巨石畫法尤其簡逸空靈，兼具造形奇趣，頗有乃師潘天壽之風範。左下角題款在畫面上更發揮了不可或缺的平衡作用。

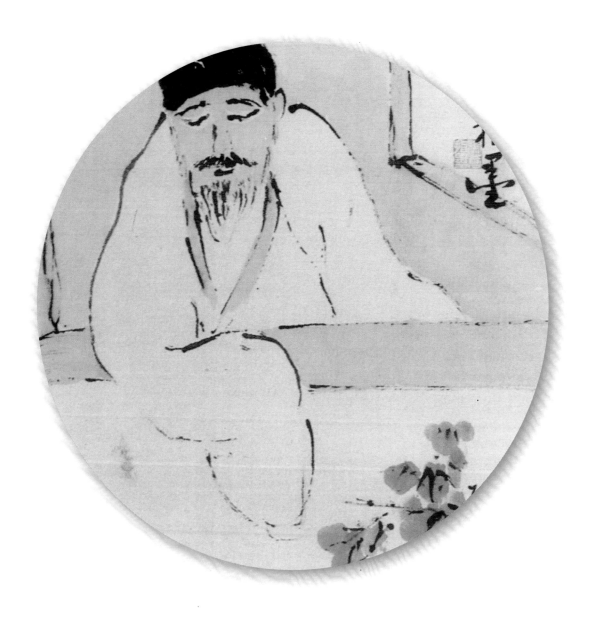

張雲駒　秋思

1975　紙本、彩墨〔指畫〕　104×48cm

　　秋天的紅葉格外華美而富有詩意，然而楓紅時期短暫，其華美外觀的背後，卻又潛藏著寒冷的冬天即將接踵而來的隱憂，因而秋天賞楓容易讓人興起「夕陽無限好，只是近黃昏」的聯想和感嘆。畫中古裝老者憑窗俯視屋外紅葉，專注的神情中似乎又陷入若有所思的回憶與感傷。張雲駒畫這件作品時年五十八歲，從畫中人物的神情與年齡看來，與當年的他應該頗為相似，或許是他出於「借景抒情」的自我心境之投射。張氏為典型的文人畫家，其作畫「尚意輕形」，講究的是筆墨和意境。此畫為以指代筆的指畫，線條蕭疏而富於彈性，情景交融，頗富詩境。

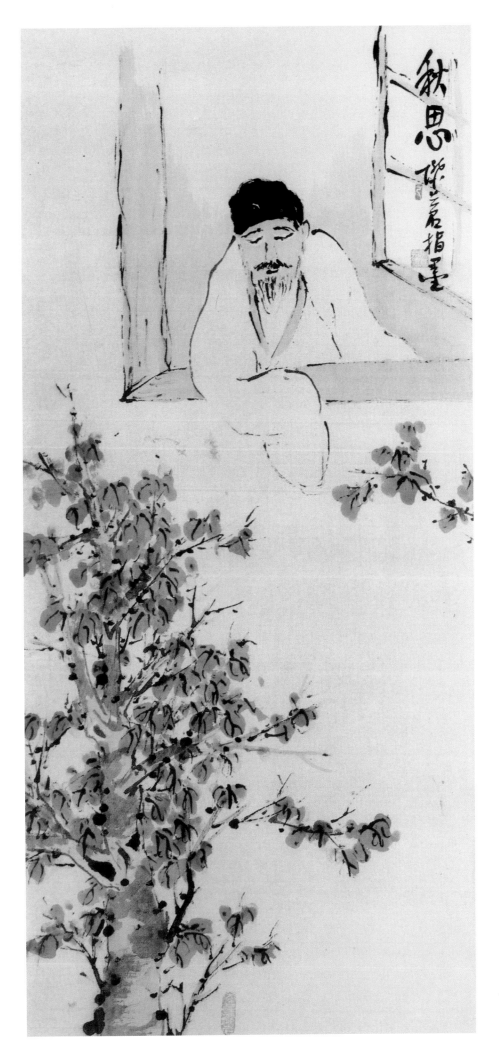

秋思 賀慈君指墨

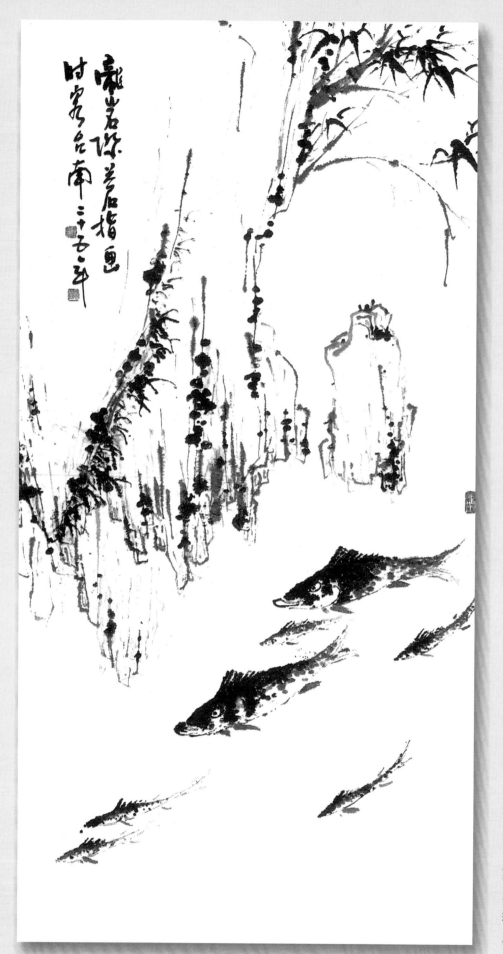

張雲駒　魚樂

1976　紙本、水墨（指畫）

139×72cm

　　張雲駒畫魚，常常成群結隊的擬人化處理，畫中七條魚結伴優游於塘渠之間，較靠近觀賞者的兩條大魚，以細線勾出大眼眶，而眼珠只畫一小黑點，眼白遠大於眼珠，有些八大山人的意趣。稍有不同的是，八大山人的魚，眼珠通常往上翻瞪，一副桀敖不馴、滿肚子不合時宜的神情；張雲駒的魚，則顯得溫馴平和得多。畫中游魚以墨韻的點漬為主，崖石則以線條之勾皴為主。其指畫勾線，指甲、指尖與紙面之抵拒力，以及枯潤之變化有別於毛筆所畫，頗有「屋漏痕」之趣味，全畫線條和墨韻相互煥發。以〈魚樂〉為標題，隱約蘊含著對莊周人生觀的嚮往，以及個人內心情感的投射。

張雲駒　淒淒

1979　紙本、水墨　134×67cm

　　曾歷經一九四九年的時代動盪，甚至遭逢過白髮人送黑髮人的子女夭折之痛的張雲駒，其中年以後，雖然生活趨於安定，但心裡始終隱隱帶著傷痛而少見開朗心情，因此雖然寄情於書畫，然其畫題常有〈淒淒〉、〈苦雨〉等題材，在某種程度上寄託其心境。畫中一對並肩佇立閉目淋雨的山鳥，其造型常出現於張氏畫中，而與乃師潘天壽畫的山鳥有著頗深的淵源。不同的是，潘師所畫之鳥多張眼，而張雲駒之鳥則多閉目。雨竹及崖石畫法流暢而簡逸，頗能反映出他所強調的「結構穩當、筆法順暢、用墨乾淨鮮明、擺脫汙濁混沌」之創作理念。

張雲駒

天寒欲雪〔右下圖為局部〕

1980　紙本、彩墨〔指畫〕　84×303cm

　　指畫由於指、掌蓄水量之限制，因此不易作大畫，張雲駒這幅〈天寒欲雪〉
高近3尺，長度逾丈，畫幅之大，堪稱古來指畫之所罕見，因此他在八十一回顧
展出版的畫集中自編個人年表裡，特別將一九八〇年〈天寒欲雪〉問世載入其
中，顯見他對這件作品的重視。畫幅左半部十隻山鳥瑟縮群集於岩石之上，可能
參考潘天壽於一九五四年所畫的〈欲雪〉（頁22）而略作改變，然後再添加右側
的巨株盛開紅梅。他自己在題款中也註明「法壽師奇鳥」，顯見兩件作品之間的
緊密關聯。此外，由右向左橫題，以及款題橫跨梅幹而延續題寫，書寫筆法不但
與畫法統調，而且也發揮了平衡畫面的功能。

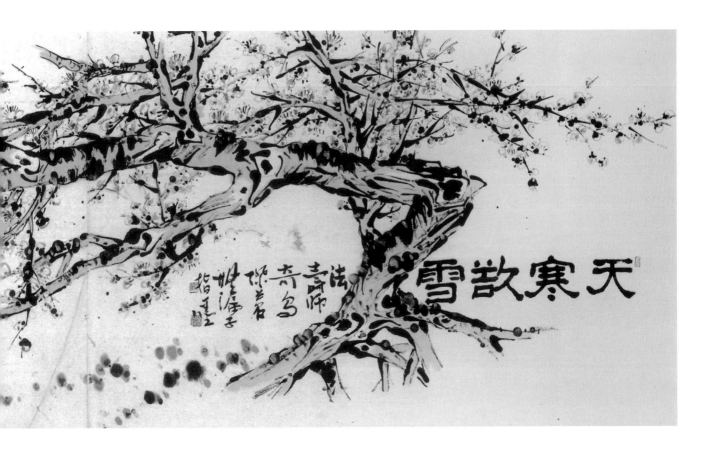

張雲駒　微風細雨燕低飛

1980　紙本、彩墨〔指畫〕　90.5×66cm

　　此圖以色代墨，直接用彩色沒骨法繪寫兼漬染出一片詩意幽境，雲嵐的暈染頗為細膩優雅，為長久以來以畫風質樸為導向的張雲駒畫中之所罕見。地面的楊柳樹，以荒疏老辣的墨線勾畫，從遠處成群飛來的群燕，畫法融合了墨筆和色塊。由遠而近的飛燕陣勢，銜接地面由遠而近的楊柳，以至於左側橫向的款題，恰好因此呼應而聯結成連續不斷的S型斜線推移的氣脈，讓畫面更顯靈動而富於空間感，墨線筆調的和諧，不但讓畫面顯得統調，同時也有助於結構之穩定。綜而言之，堪稱是張雲駒山水畫中相當特殊的一件。

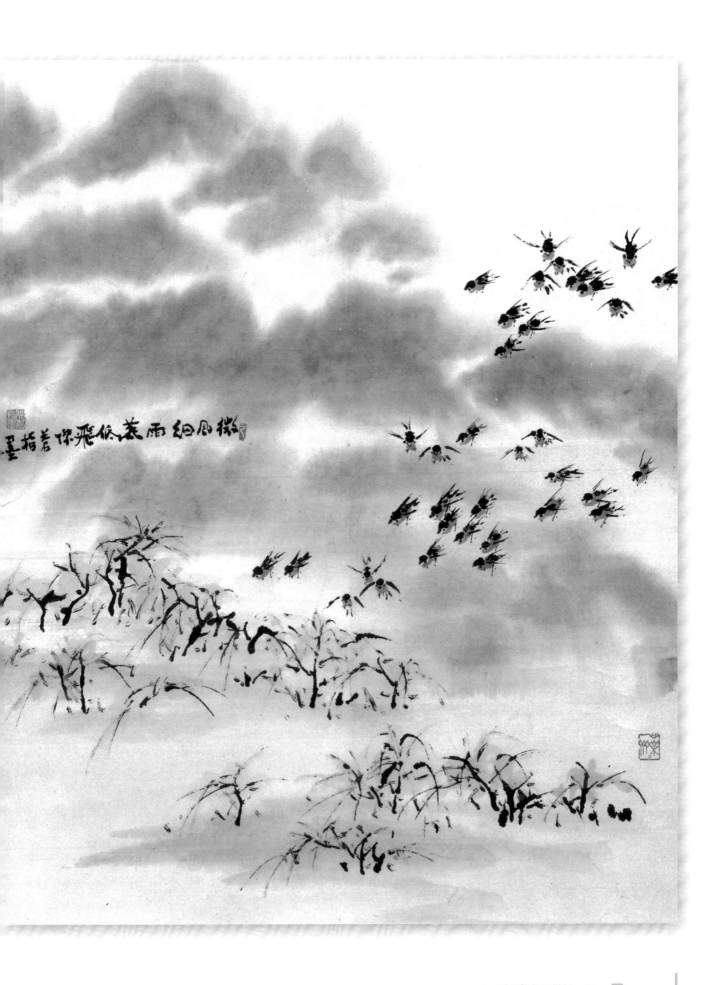

微風細雨茶低飛你若指墨

張雲駒　春

1985　紙本、彩墨　62.5×62.5cm

　　張雲駒在一九八五年以四季花卉為主題，畫了〈春〉、〈夏〉、〈秋〉、〈冬〉四件系列作品。有別於傳統春蘭、夏荷、秋菊、冬梅之概念，張氏特別選擇花期不同的芍藥、玫瑰、菊花和山茶花四種花卉來代表春、夏、秋、冬四季，並佐以昆蟲點景來增加動、靜對照之效果。此畫為此一系列的〈春〉，以初春綻放的芍藥花，配以蝴蝶，象徵春天的來臨。草本的花莖似乎難以承受團圓飽滿的芍藥大花朵的重量而向左低垂，花莖的彎度隱含著彈性和張力。輕盈的蝴蝶飛舞花葉上方，形成有趣的對照，同時也更加增添畫面的生意。

張雲駒　夏

1985　紙本、彩墨　62.5×62.5cm

　　張雲駒一九八五年所畫的〈春〉、〈夏〉、〈秋〉、〈冬〉四季花卉系列，有別於其以往以八大山人、吳昌碩、潘天壽為典範的大寫意簡逸花鳥畫風，基本上採取比較接近於《際蒼畫譜》的秀雅小寫意畫法。花朵部分多以洋紅、朱磦等飽和兼具透明感層次變化的暖色系沒骨繪寫，葉和枝、莖則純以水墨作高反差的繪寫以襯托花朵，因而對比出強明有力的效果。此圖以橙黃玫瑰花代表夏季，用深墨禿筆點枝條上的刺棘，顯得溫潤敦厚，花朵上紅蜻蜓簡練而傳神，頗能添增畫龍點睛之效。

張雲駒　秋

1985　紙本、彩墨　62.5×62.5cm

　　秋菊一向是張雲駒喜畫的題材，平時他多以勾勒法畫菊花，此圖則以朱磦調藤黃、沒骨法畫菊，並採用自右上往左下伸展的折枝布局，儼然山崖絕壁側生斜下伸展，或如巨株菊花的垂枝局部特寫，作者顯然多了幾分心營意造的成分。由於是拿手題材，因而用筆顯得格外得心應手，筆墨酣暢而自然。下方一對蟋蟀點景，畫得相當傳神，其位置也安排得恰得分際，與款印相互呼應，構圖從平易當中展現巧思，收放自如，堪稱張雲駒沒骨畫菊之佳品。

張雲駒　冬

1985　紙本、彩墨　62.5×62.5cm

　　此圖以蜜蜂搭配山茶花來呈現冬天氣息。畫面主體顯然由斜V字型的山茶花所支撐，左上方之花葉梢頂對應著三隻迎面飛來的小蜜蜂，視線進而帶到款印，以至於右下側的枝梢，如是隱然構成一個環狀的視覺動線，與其圓形的畫幅型式相互呼應。如此之立意、布局特質同樣也呈現在此一系列的其他幾件作品之中，顯然這〈春〉、〈夏〉、〈秋〉、〈冬〉四件作品應屬「謀定而後動」，作者於繪製前，應該曾經有過一番前置構思。

張雲駒　酣

1985　紙本、水墨（指畫）　133×32.5cm

　　張雲駒在一九八四年八月從南師退休以後，心情更無牽掛，創作之能量也為之大增。退休的第二年，除了畫出〈春〉、〈夏〉、〈秋〉、〈冬〉系列花卉作品之外，另外也完成了〈酣〉、〈倦〉、〈懶〉、〈閒〉四件系列的條幅指畫。這四件指畫除了空靈簡逸的角隅構圖之外，甚至畫法上也有些呼應主題的慵懶遣興之「戲墨」意趣。此幅為其中之〈酣〉，畫花貓趴地而酣睡，上方行草款書「酣　醉在春風裡　際蒼無漏子指畫」，下鈐二印，款書字大，宛若長條垂帘，題旨、畫意、畫風皆慵懶。看似不經意，卻另具有「無意於佳乃佳」之天趣。

張雲駒　凍雀寒梅欲雪時

1988　紙本、水墨（指畫）　120×30.5cm

　　重視骨法用筆的傳統水墨畫，長久以來線條始終在畫面上擔任極為重要的表現機能。水墨畫家往往隨著功力的累積，而讓筆線逐漸能夠達到蒼勁、老辣、靈活的得心應手之境地。然而當年入老邁之時，往往也隨身體機能之衰退，而會呈現腕力趨弱，以至於手顫之衰老現象，導致作畫之筆線蒼勁有餘而彈性不足之刻板現象。張雲駒中老年之後，逐漸以指畫為主，直接用自己的指、掌接觸紙面而作畫，卻能避開這種生理老化所導致的限制。張雲駒作此畫時年已七十一歲，其逸筆草草，畫天寒地凍時一對山鳥瑟縮地棲息梅枝相互關懷之情狀，簡逸空靈頗富意境，卻毫無一般老邁畫家筆線上趨於樣式化的刻板之態。

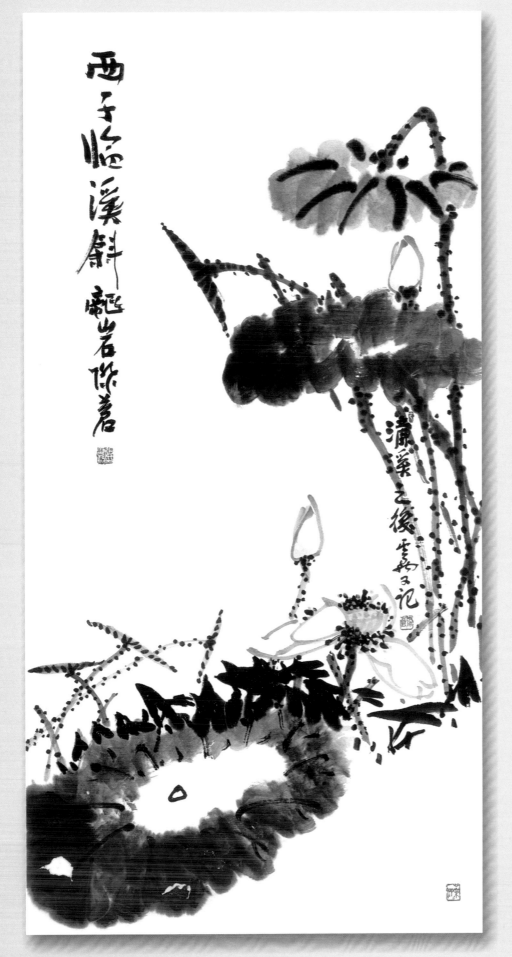

張雲駒
西子臨溪斜

1989　紙本、水墨
133×68cm

　　晚年的張雲駒特別喜歡指畫，然而以毛筆所畫的精品仍然不少，此圖即為其中之一。張氏用極為敦厚拙樸的筆墨和造型畫荷花，筆墨簡逸、渾潤而沉厚，有金石派的意趣。左上方以筆意相近的筆調題以「西子臨溪斜　龍岩際蒼」，顯然用先秦時期的美女西施來比喻出汙泥而不染的白蓮花。題款之後，作者檢視整個畫面，可能覺得右側荷梗部分過虛，特又補題「濂溪之後　雲駒又記」，用以平衡支撐，另方面也用愛蓮聞名的北宋理學家周濂溪來呼應主題。張雲駒善用長鋒羊毫順暢運筆，此畫顯見其晚年由熟轉生而力透紙背的深厚筆墨功力。

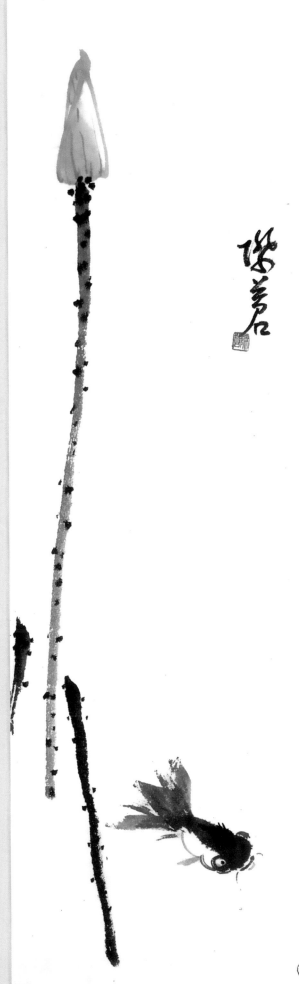

張雲駒　金魚

1990　紙本、彩墨

101×32cm

　　畫面簡約至極，除了右下角大寫意金魚優游水中之外，左側僅畫一株含苞待放的殘荷，以及兩段中斷的殘梗，荷葉完全省略。全畫以左側三段墨線，以及右下角畫金魚的一團墨塊架構出畫面的主體，頗富極簡風格的平面構成趣味，也具有抽象意味的現代感。雖然畫面未作三度空間的縱深感之營造，也未刻意畫水，然而金魚游動的姿態，以及畫面的空靈，卻已然蘊含著水的澄澈和寧靜的氛圍。

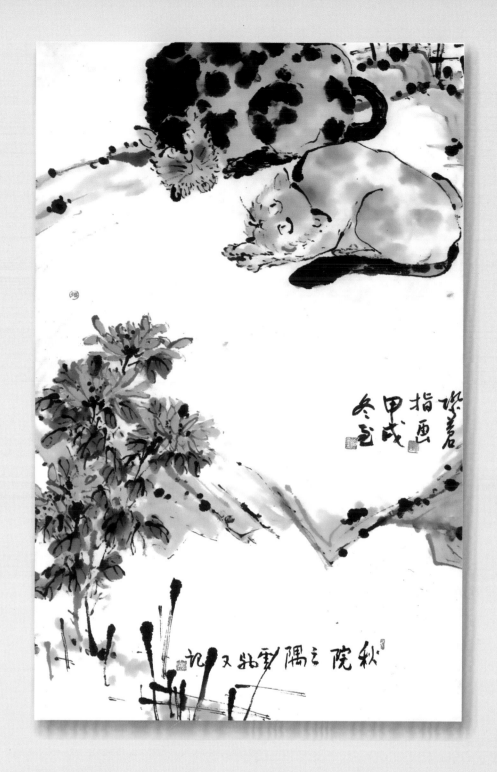

張雲駒　秋院之隅（右頁圖為局部）

1994　紙本、彩墨（指畫）　103×67cm

　　畫中巨石占滿中央位置，甚至超過全畫面積一半以上，但巨石畫法卻只勾輪廓線條而幾乎不畫皴法，顯得空靈得有些過於虛；相對之下，右上角一對花貓趴地依偎相顧，互動有情，造形和神情頗富趣味，畫得虛中見實；左下角黃菊盛開，隔著石塊與花貓相互呼應。此畫中央放空而將主景實畫於邊角處，構圖大膽而別有奇趣。畫主清逸空靈，與〈西子臨溪斜〉（頁56）、〈清水煮白菜〉（頁60）兩件沉著厚重的作品恰好形成強烈的對照。原題年款於石塊右下角，靠近畫面下緣再補畫題，顯然是為平衡畫面而為。

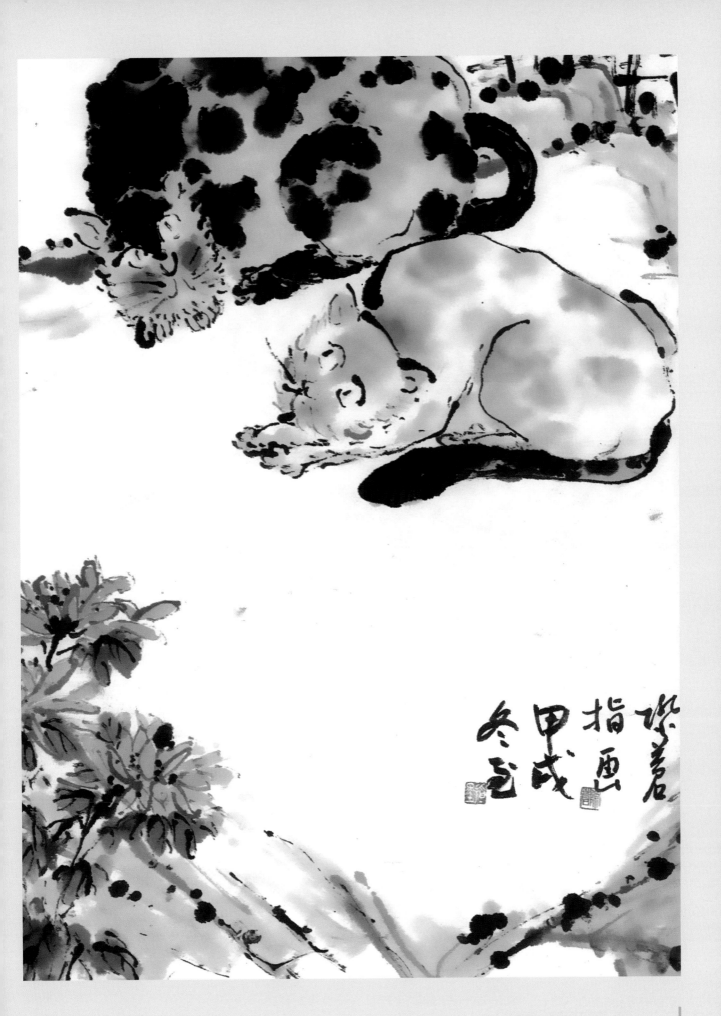

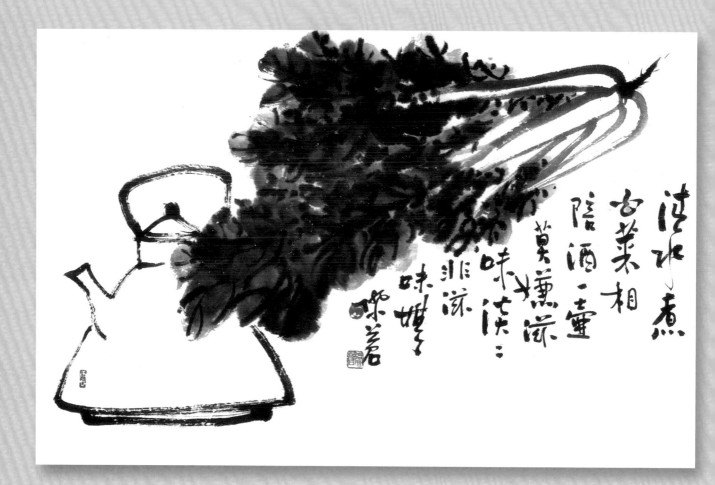

張雲駒　清水煮白菜

1992　紙本、水墨　43.5×68.5cm

　　畫中白菜一束宛若懸吊，酒壺一把平置案上，筆線帶有篆籀金石意趣，沉著而厚重，與
〈西子臨溪斜〉（頁56）同屬金石派畫風導向之佳品。作者自題：「清水煮白菜，相陪酒一
壺。莫嫌滋味淡，淡非滋味無。」款題內容似乎為「借物述志」的自我生活，以及價值觀的
抒發。題字看似率意為之，然其筆意、內容及布局則與畫面水乳交融，成為不可分割的有機
結構。畫幅雖小，筆墨雖簡，畫似信手為之，未作刻意經營，但畫面卻極具強度和張力。

張雲駒生平大事記

（黃冬富製表）

1918	・五月二十三日生於福建省龍岩縣曹蓮鄉后張村，小名秀潮。
1931	・自福建省立龍溪實驗小學畢業，獲全縣小學組書法第一名，保送省立龍溪中學，一學期後肄業。
1932	・春天，入省立龍岩鄉村師範學校就讀。
1936	・師範畢業，分發西陳國校，任教小學三年期間，常到父執家中觀賞字畫，並臨仿《芥子園畫譜》、《醉墨軒畫譜》，開始對國畫產生興趣。
1938	・與師範同學（同鄉）王素娥結婚。
1940	・春天，得妻之助，赴上海考入私立上海美專圖工組就讀，得同學介紹，課餘拜王个簃學國畫。
1941	・十二月，太平洋戰爭爆發，上海局勢緊張，教育部命上海各大專校院師生收容於福建省的國立東南聯合大學。此時上午常隨倪貽德學西畫，下午隨潘天壽學國畫，以及謝海燕、俞劍華等教授學習繪畫理論。
1942	・東南聯大奉命取消後，原上海美專師生轉入浙江省國立英士大學藝術專修科，積極追隨潘天壽學習國畫。
1943	・畢業於國立英士大學藝術專修科，以水墨畫〈倦〉、〈無量壽佛〉兩幅參加畢業展，深得師長、同學之肯定。
1944	・應聘福建省立明溪中學教員兼總務主任，曾於校內舉辦個展，其中展出一幅巨松，長12尺，寬4尺。
1945	・應聘福建省立長汀師範學校任教。
1946	・於長汀縣議會禮堂舉行個展，展出書畫作品百餘幅。
1948	・轉赴金門中學任教，並兼總務主任，曾在校舉行個展一次。
1949	・暑假來臺，因證件未全，未能順利應聘省立高雄中學教職，改任高雄市獅甲國小教師。
1952	・十月應省立臺南師範學校之聘，擔任專任教職，主授工藝、勞作。
1954	・擔任臺南師範第四屆（45級）藝師科導師。
1956	・南師第四屆藝師科學生畢業，接任第六屆（47級）藝師科導師。 ・開始信奉天主教。

1958	·於臺南市中區民眾服務站舉行來臺第一次國畫個展。
1962	·臺南師範改制為臺南師專，受聘為專任講師。
1964	·完成手繪國畫教材《際蒼畫譜》一冊，以四君子為主，佐以寫意花鳥畫之示範講解為主（未出版）。
1965	·以《怎樣利用廢物》一書通過講師證書送審。當年大專教師升等，校內採「先聘後審」制，同年學校改聘為副教授。
1967	·以《九年一貫制的國民學校勞作教育的新趨勢》一書通過教育部副教授資格審查。
1968	·於臺南社教館舉行來臺後第二次個展。
1978	·於臺北國立藝術館、高雄市議會、臺南社教館舉行個展，首次出版個人作品集《際蒼畫集（一）》。
1980	·於臺中市省立圖書館舉辦個展。
1981	·於高雄市八大畫廊舉辦個展。
1983	·於原臺南市立體育館舉辦個展。
1984	·八月一日，自臺南師專退休。
1988	·於臺南市社教館、臺北市慈輝藝廊、新營市臺南縣立文化中心巡迴舉辦個展。
1989	·於臺中市省立臺灣美術館舉辦個展。
1993	·二月於高雄市社教館、八月於彰化縣文化中心、十二月於臺南市文化中心舉行巡迴個展，均以指畫特展為主。 ·聖誕節自繪一幅〈和平使者〉贈府城主教鄭再發先生，由他轉贈聖保羅若望二世。
1996	·南京謝海燕教授壽誕，託南師蘇友泉老師藉赴大陸之便，致贈美金一千元賀禮，獲謝師回贈書法墨寶一幅。
1998	·七月，《張雲駒八十一回顧展》（張雲駒畫集）由臺南市立文化中心出版。
2001	·十二月，自印《張雲駒畫集（一）》出版。
2002	·十月，自印《張雲駒畫集（二）》出版。 ·十二月二十八日去世。
2014	·臺南市政府文化局出版「美術家傳記叢書／歷史·榮光·名作系列——張雲駒《際蒼畫譜》」一書。

參考書目

· 王基茂，〈習畫歷程〉，收入《張雲駒畫集（一）》，臺南市：際蒼畫室出版，2001，頁12。

· 王若雪，〈序〉，收入《張雲駒畫集（二）》，臺南市：際蒼畫室出版，2002，頁13。

· 李美純，〈傳承與交會〉，收入《張雲駒畫集（一）》，臺南市：際蒼畫室出版，2001，頁11。

· 徐昌銘主編，《上海美術志》，上海：上海書畫出版社，2004年第一版。

· 倪永震，〈序〉，收入《張雲駒畫集（二）》，臺南市：際蒼畫室出版，2002，頁10。

· 郭翔主編，《中國當代書畫家名人大辭典》，河南：河南美術出版社，1993，一版一刷。

· 陳吉山，〈沉默的勇者〉，收入《張雲駒畫集（二）》，臺南市：際蒼畫室出版，2002，頁11。

· 陳進堂，〈師生緣〉，收入《張雲駒畫集（一）》，臺南市：際蒼畫室出版，2001，頁13。

· 張雲駒，《際蒼畫集（一）》，臺南市：晉豐彩印刷廠承印（未註明出版處），1978。

· 張雲駒，《張雲駒畫集—張雲駒八十一回顧展》，臺南市：臺南市立文化中心，1998。

· 張雲駒，《張雲駒畫集（一）》，臺南市：際蒼畫室，2001。

· 張雲駒，《張雲駒畫集（二）》，臺南市：際蒼畫室，2002。

· 張梅生，〈父親的點點滴滴〉，收入《張雲駒畫集（一）》，臺南市：際蒼畫室出版，2001，頁10。

· 張添源，〈「竹子」畫竹，氣韻生動〉，收入《張雲駒畫集（二）》，臺南市：際蒼畫室出版，2002，頁7。

· 黃冬富，〈戰後初期的臺南師範藝術師範科（1950-1958年）〉，收入《美育》雙月刊，161期，2008，1、2月，頁50-59。

· 葉志德，〈誰借老農插，移根入泰華〉，收入《張雲駒畫集（二）》，臺南市：際蒼畫室出版，2002，頁8-9。

· 葉尚青輯，《潘天壽論畫筆錄》，臺北市：丹青圖書，1986，臺一版。

· 蔡秋來，〈丹青不知老將至，富貴於我如浮雲〉，收入《張雲駒畫集（一）》，臺南市：際蒼畫室出版，2001，頁8-9。

· 蕭瓊瑞，《臺南市藝術人才暨團體基本史料彙編（造形藝術）》。臺南市：財團法人臺南市文化基金會出版，1996。

· 蘇友泉，〈以指代筆傳絕技，藝術千秋頌際蒼〉，收入《張雲駒畫集（二）》，臺南市：際蒼畫室出版，2002，頁12。

感謝張雲駒教授長女張梅生女士提供圖檔資料及多次接受訪談。

國家圖書館出版品預行編目資料

張雲駒《際蒼畫譜》／黃冬富 著
-- 初版 -- 臺南市：臺南市政府，2014〔民103〕
64面：21×29.7公分 --（歷史‧榮光‧名作系列）

ISBN 978-986-04-0574-3（平裝）

1.張雲駒　2.畫家　3.臺灣傳記

940.9933　　　　　　　　　　　　103003498

臺南藝術叢書 A017

美術家傳記叢書Ⅱ ┃ 歷史‧榮光‧名作系列

張雲駒《際蒼畫譜》　黃冬富／著

發 行 人 ｜ 賴清德
出 版 者 ｜ 臺南市政府
地　　址 ｜ 70801臺南市安平區永華路二段6號
電　　話 ｜（06）632-4453
傳　　真 ｜（06）633-3116
編輯顧問 ｜ 王秀雄、王耀庭、吳棕房、吳瑞麟、林柏亭、洪秀美、曾鈺涓、張明忠、張梅生、
　　　　　　蒲浩明、蒲浩志、劉俊禎、潘岳雄
編輯委員 ｜ 陳輝東、吳炫三、林曼麗、陳國寧、曾旭正、傅朝卿、蕭瓊瑞
審　　訂 ｜ 葉澤山
執　　行 ｜ 周雅菁、黃名亨、涂淑玲、陳富堯
指導單位 ｜ 文化部
策劃辦理 ｜ 臺南市政府文化局、財團法人台南市文化基金會

總 編 輯 ｜ 何政廣
編輯製作 ｜ 藝術家出版社
主　　編 ｜ 王庭玫
執行編輯 ｜ 謝汝萱、林容年
美術編輯 ｜ 柯美麗、曾小芬、王孝媺、張紓嘉
地　　址 ｜ 臺北市重慶南路一段147號6樓
電　　話 ｜（02）2371-9692～3
傳　　真 ｜（02）2331-7096
劃撥帳號 ｜ 藝術家出版社 50035145

總 經 銷 ｜ 時報文化出版企業股份有限公司
　　　　　　｜ 地址：桃園縣龜山鄉萬壽路二段351號
　　　　　　｜ 電話：（02）2306-6842

南部區域代理 ｜ 臺南市西門路一段223巷10弄26號
　　　　　　　　｜ 電話：（06）261-7268
　　　　　　　　｜ 傳真：（06）263-7698

印　　刷 ｜ 欣佑彩色製版印刷股份有限公司
初　　版 ｜ 中華民國103年5月
定　　價 ｜ 新臺幣250元

GPN　1010300395
ISBN　978-986-04-0574-3
局總號　2014-149

法律顧問　蕭雄淋